Lenka Sarkhelova

Mandala

Coloring Book For Adult

Copyright © 2018 by Lenka Sarkhelova

All rights reserved. No part of this publication may be reproduced, distributed, or transmitted in any form or by any means, including photocopying, recording, or other electronic or mechanical methods, without the prior written permission of the publisher.

The information provided within this book is for general informational purposes only. While we try to keep information up-to-date and correct, there are no representations or warranties, express or implied, about the completeness, accuracy, reliability, suitability or availability with respect to the information, products, services, or related graphics contained in this book for any purposes.

First Printing, 2018

ISBN-9781792916137

INTRODUCTION

**Need a relaxing and exciting activity?
Lit up your artistic side and try this Mandala Coloring
Book For Adult to drive away Stress to brighten up your
day the way you want it to look like!**

Mandala Coloring Book For Adult Lenka Sarkhelova

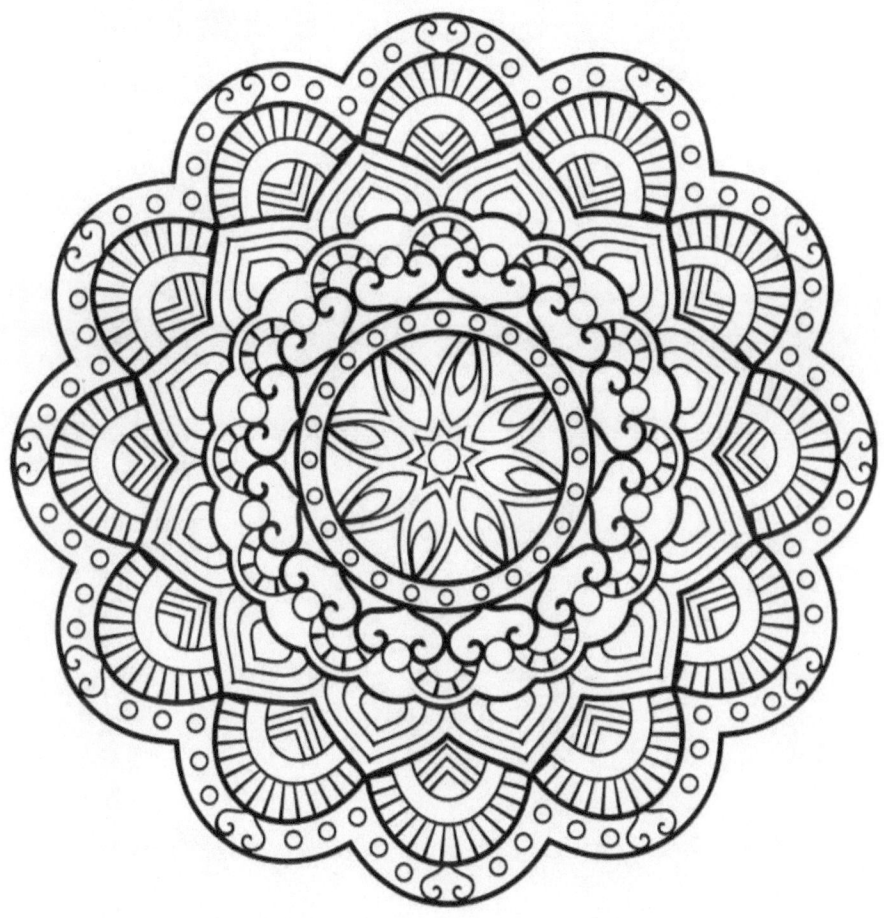

Mandala Coloring Book For Adult					Lenka Sarkhelova

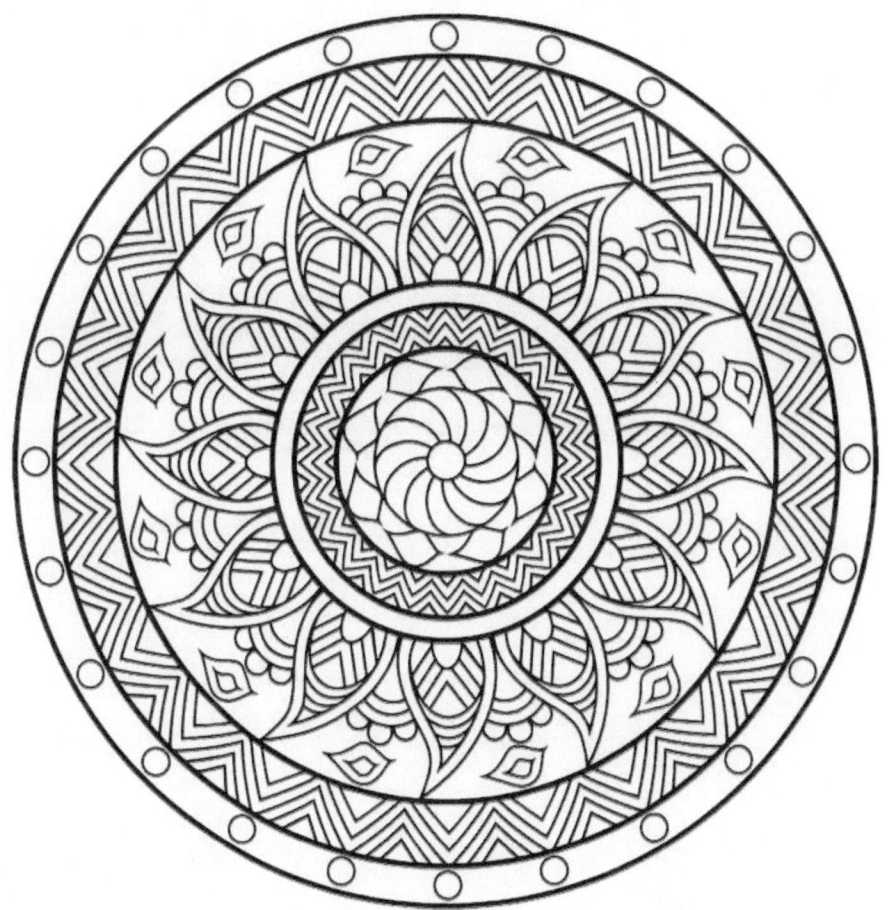

Mandala Coloring Book For Adult Lenka Sarkhelova

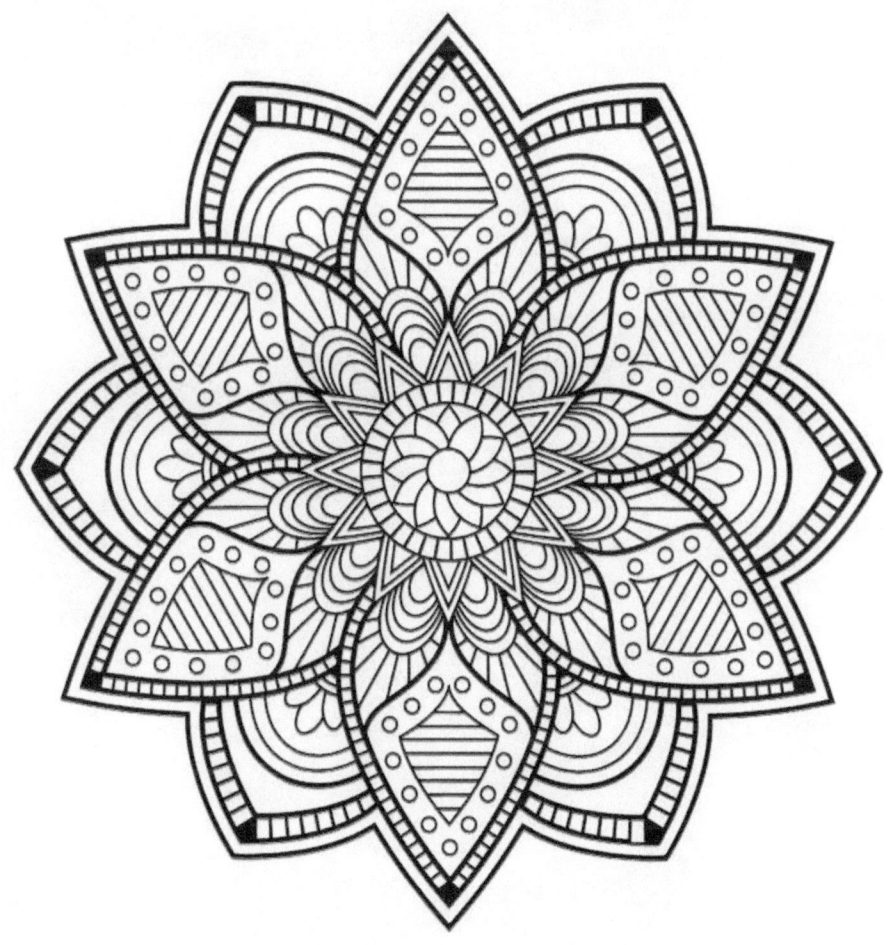

Mandala Coloring Book For Adult Lenka Sarkhelova

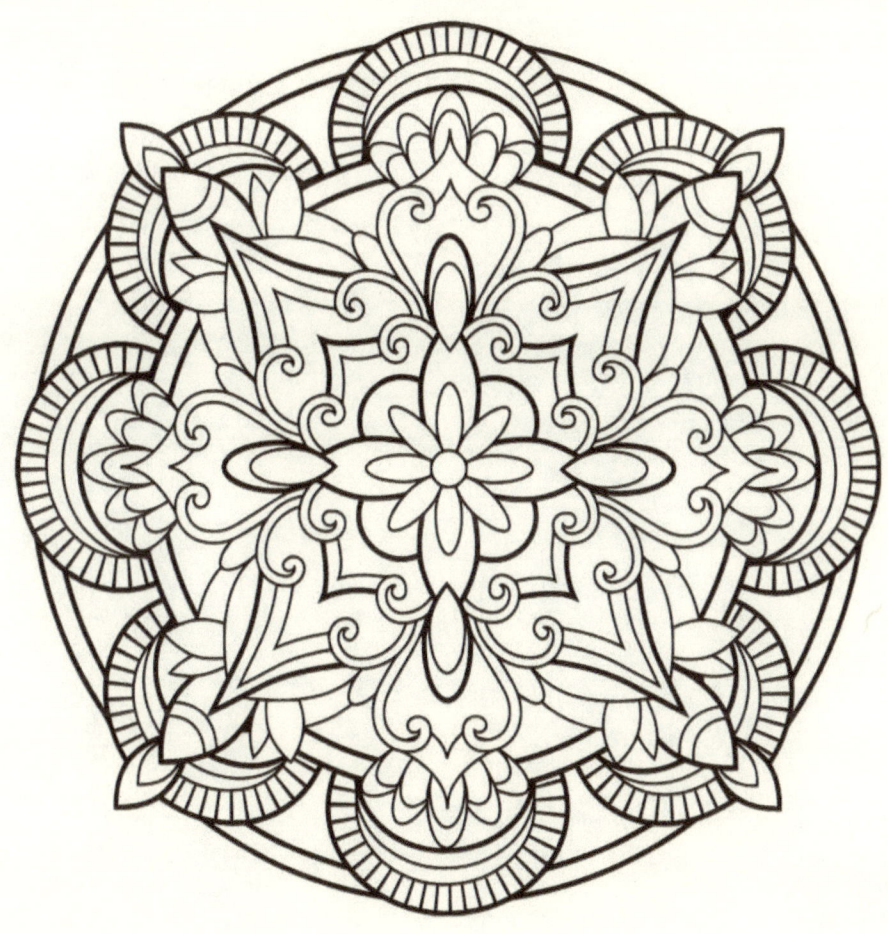

Mandala Coloring Book For Adult Lenka Sarkhelova

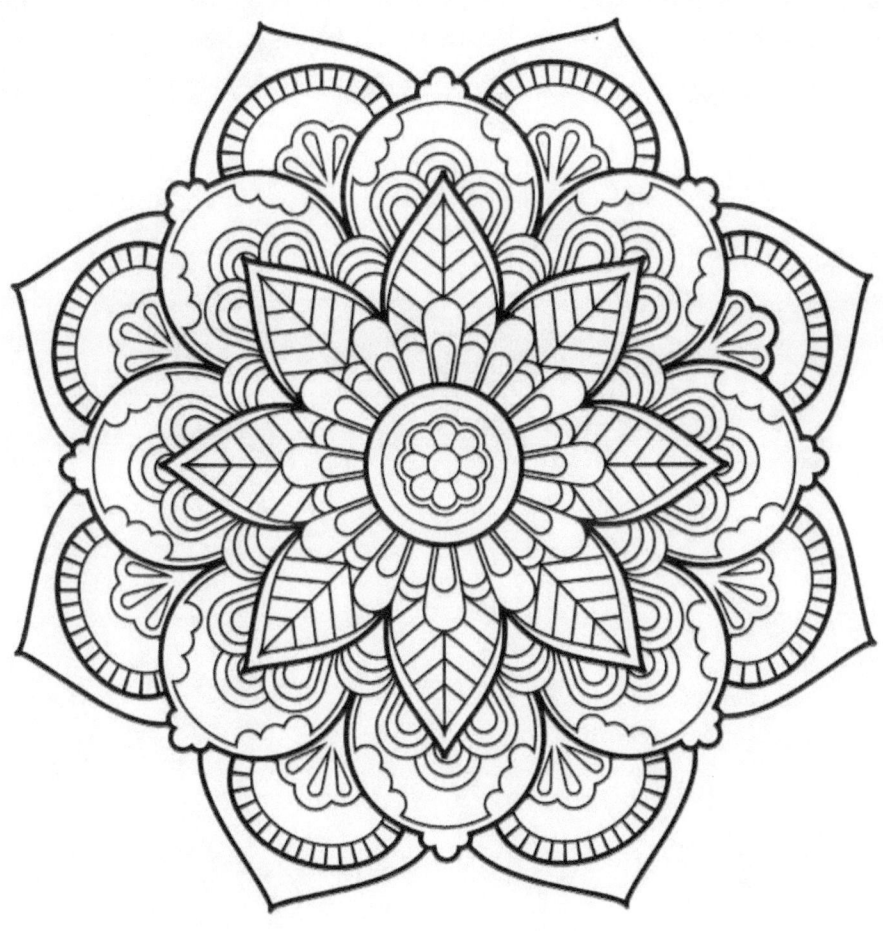

Mandala Coloring Book For Adult Lenka Sarkhelova

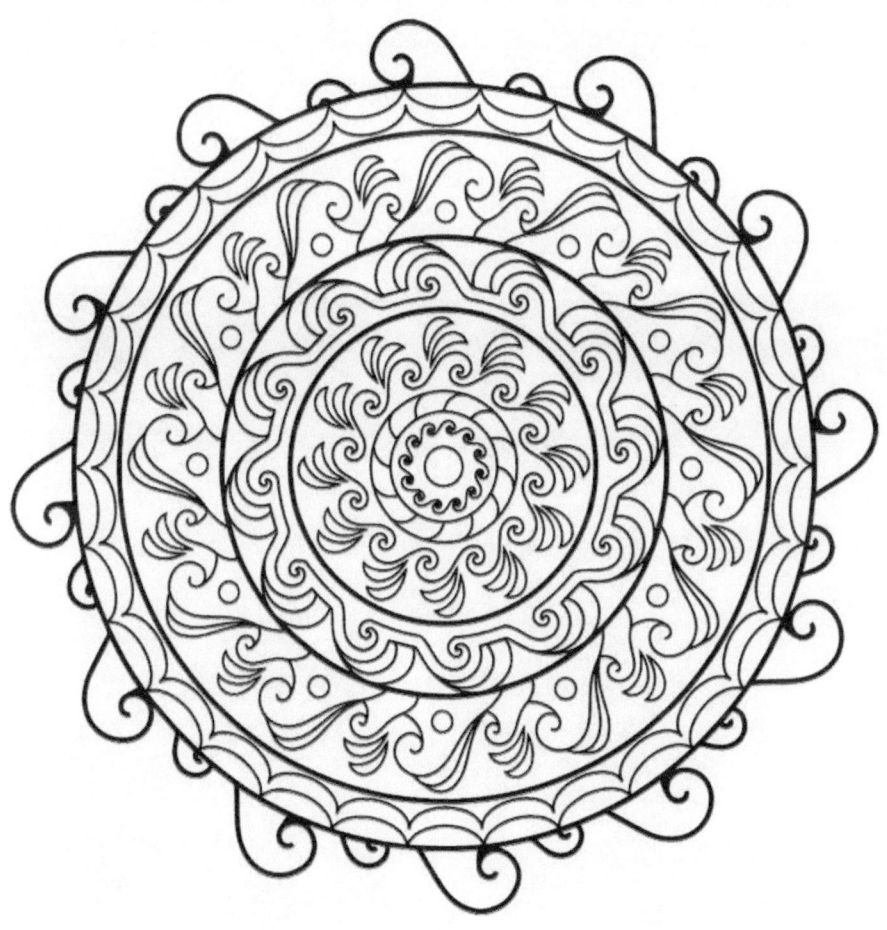

Mandala Coloring Book For Adult Lenka Sarkhelova

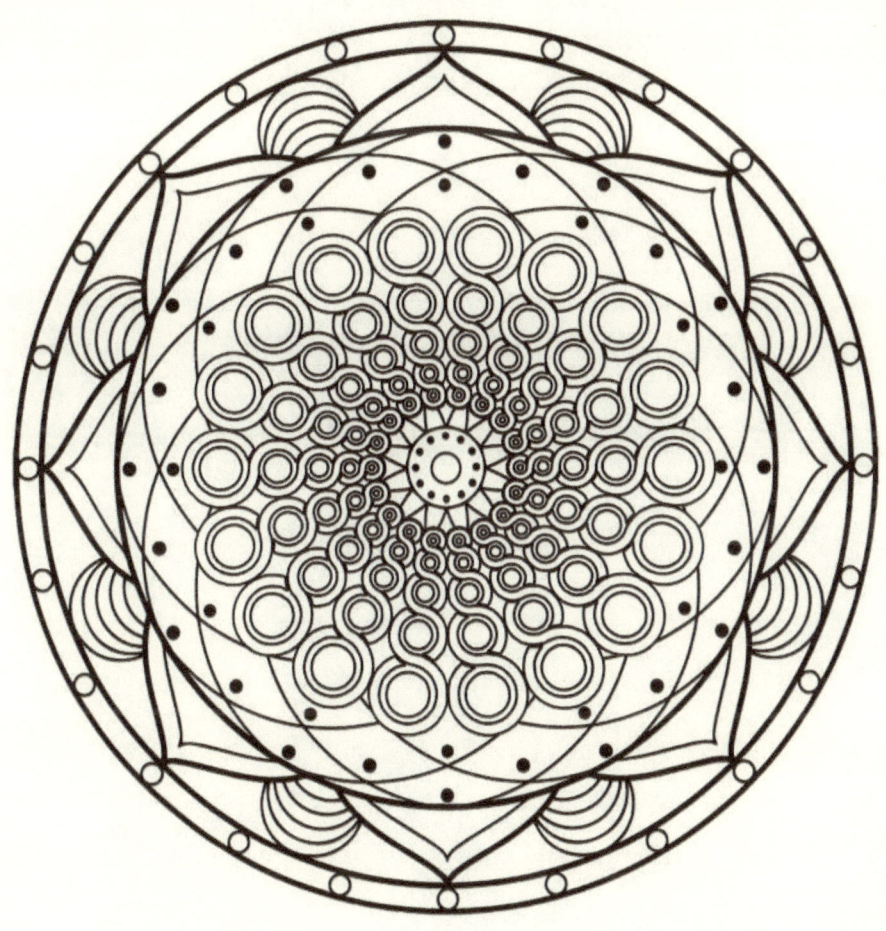

Mandala Coloring Book For Adult Lenka Sarkhelova

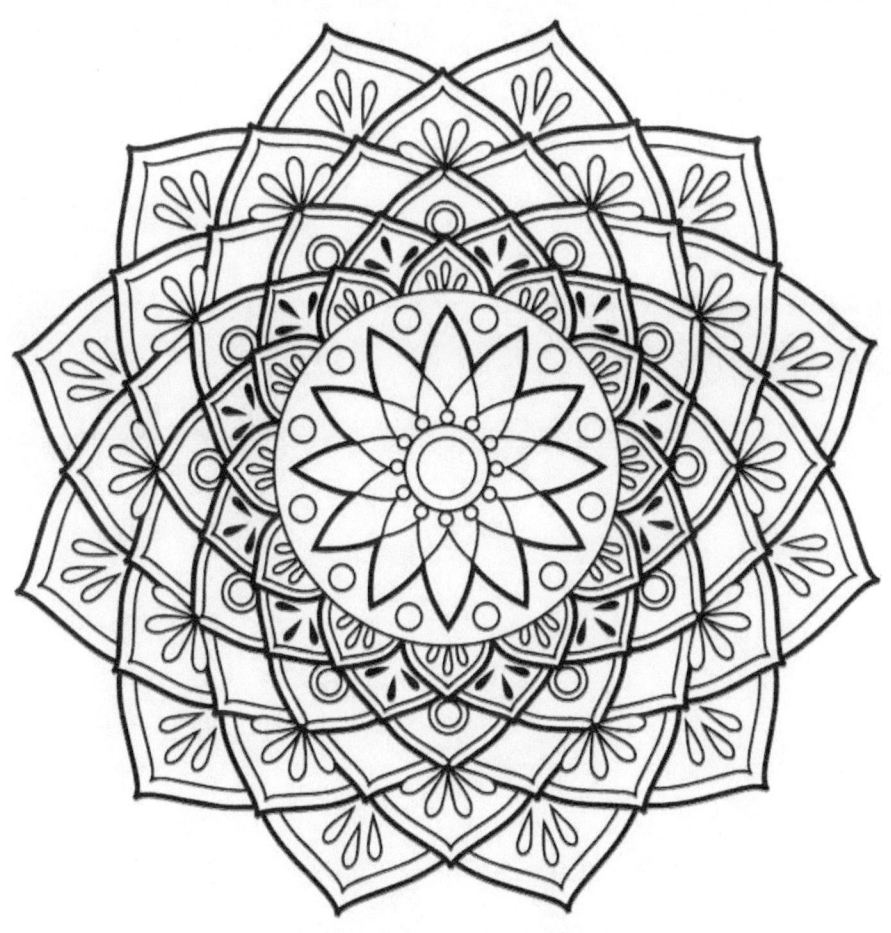

Mandala Coloring Book For Adult　　　　　　　　Lenka Sarkhelova

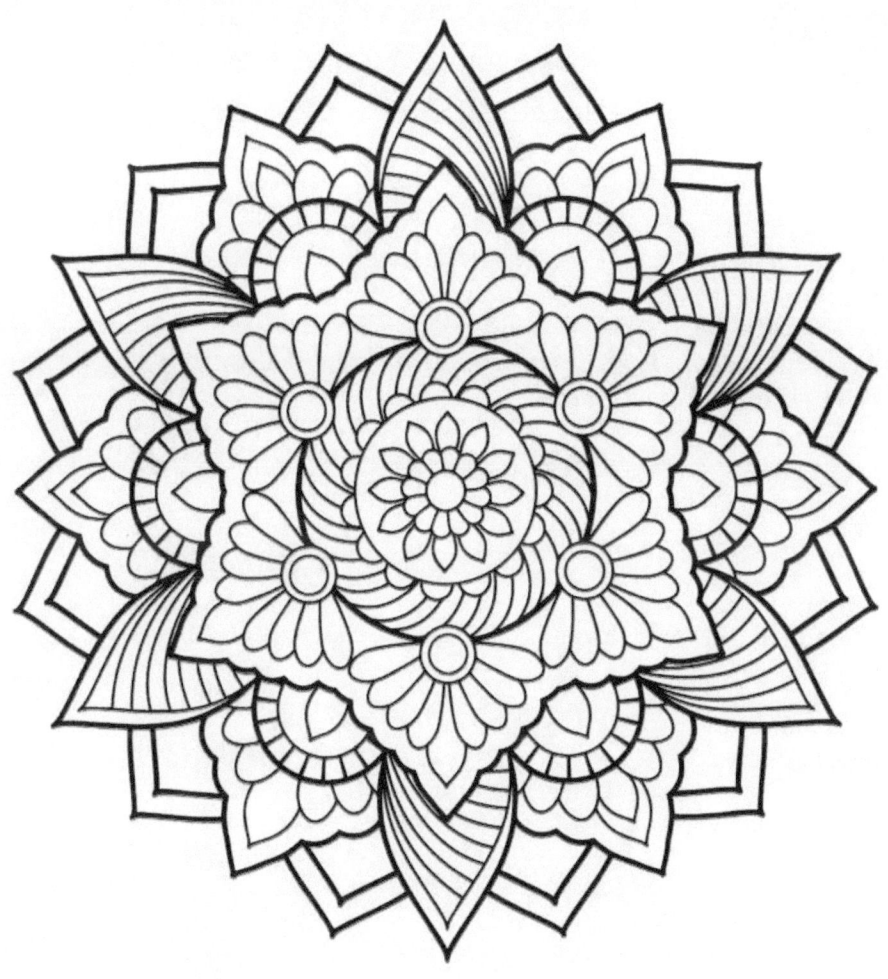

Mandala Coloring Book For Adult					Lenka Sarkhelova

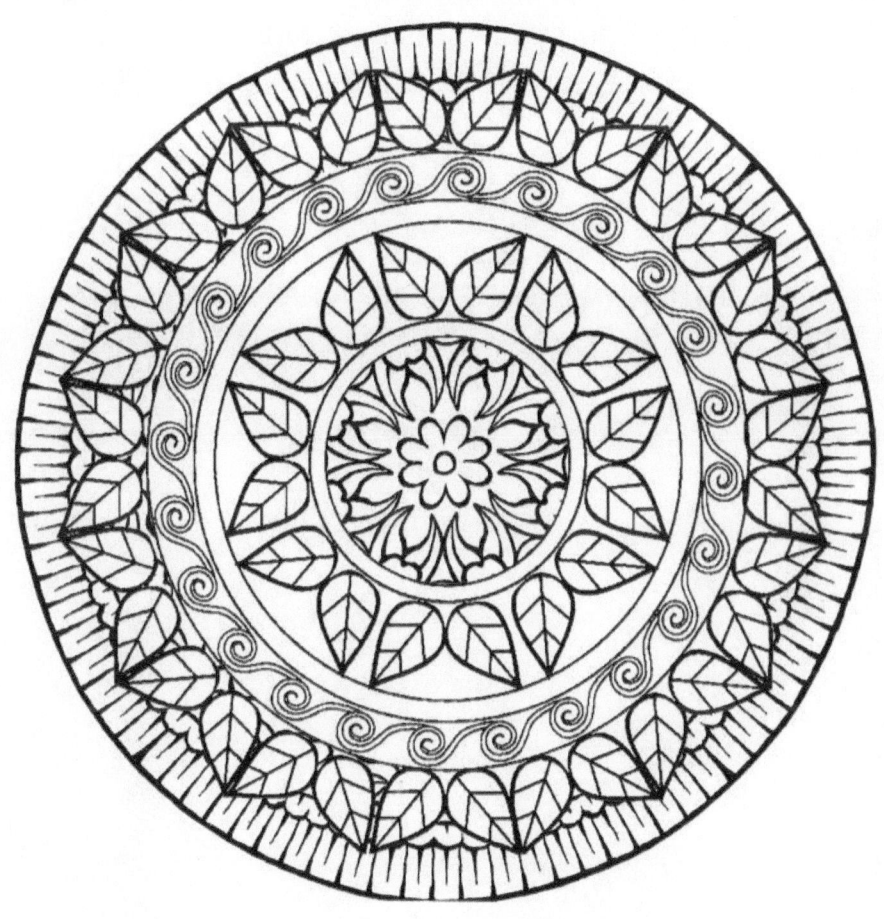

Mandala Coloring Book For Adult Lenka Sarkhelova

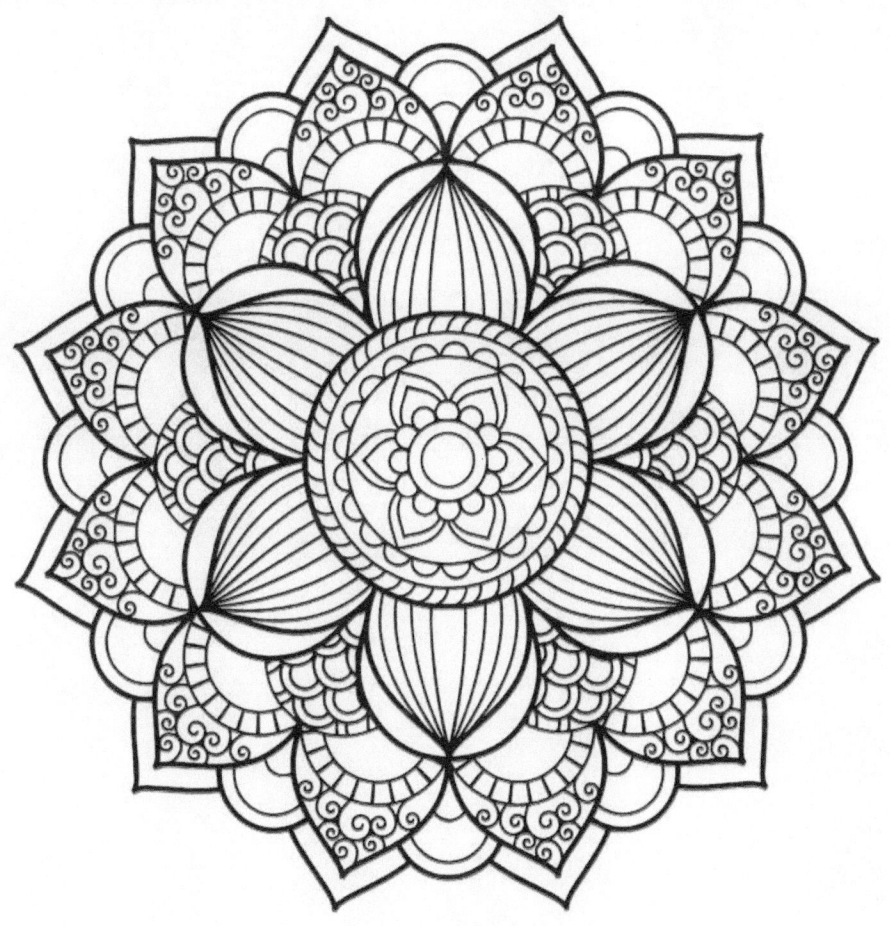

Mandala Coloring Book For Adult Lenka Sarkhelova

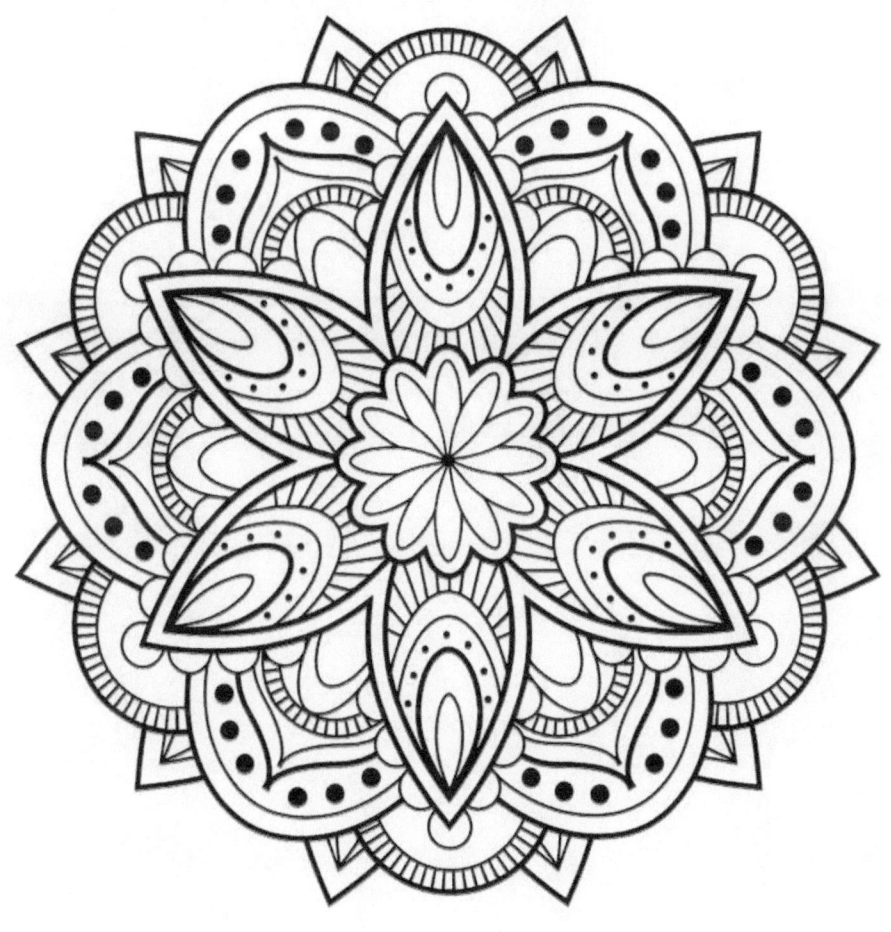

Mandala Coloring Book For Adult — Lenka Sarkhelova

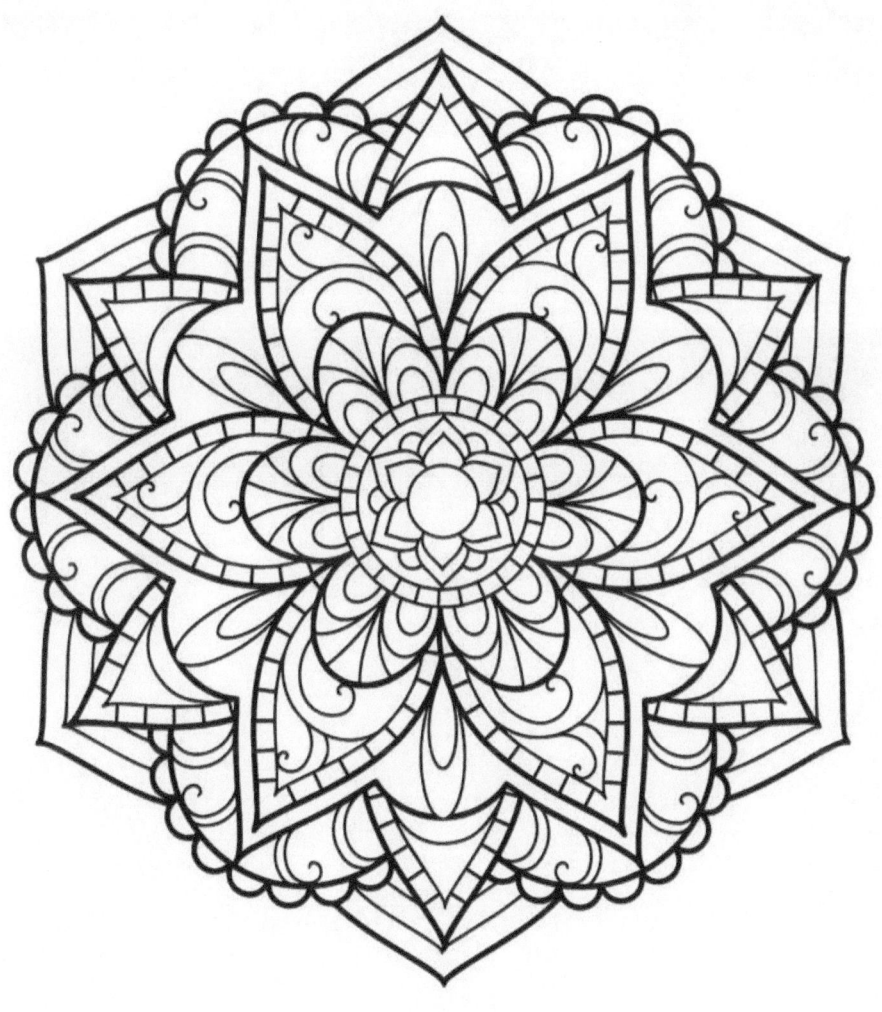

Mandala Coloring Book For Adult					Lenka Sarkhelova

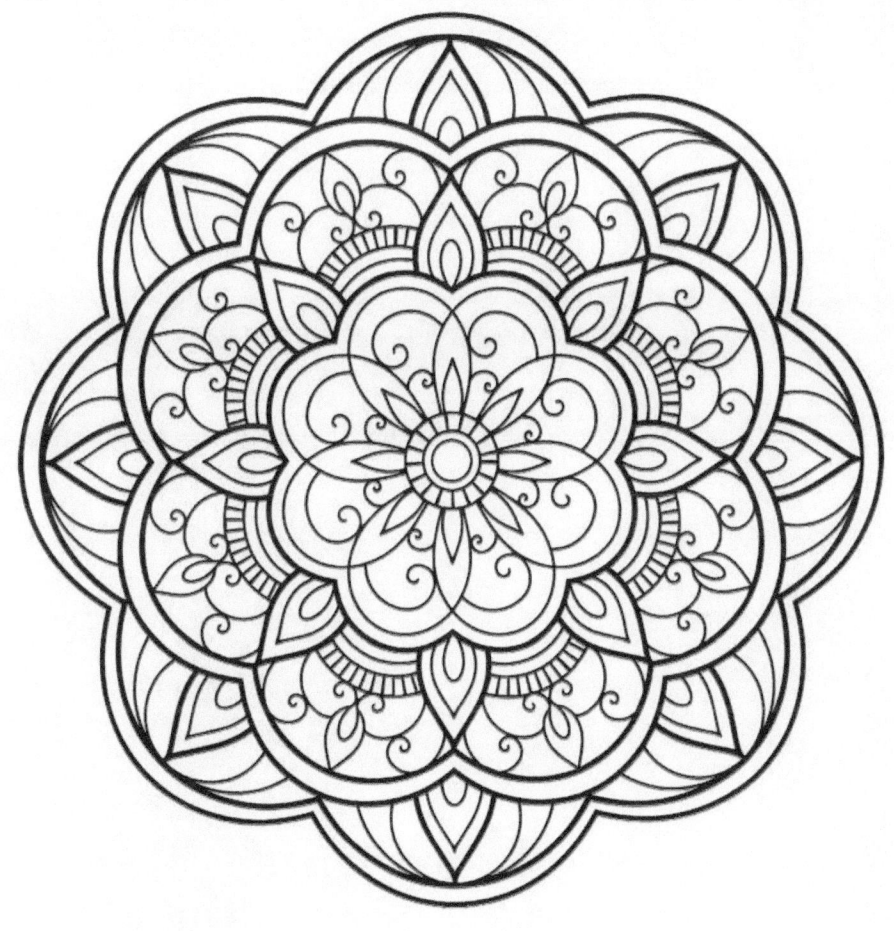

Mandala Coloring Book For Adult					Lenka Sarkhelova

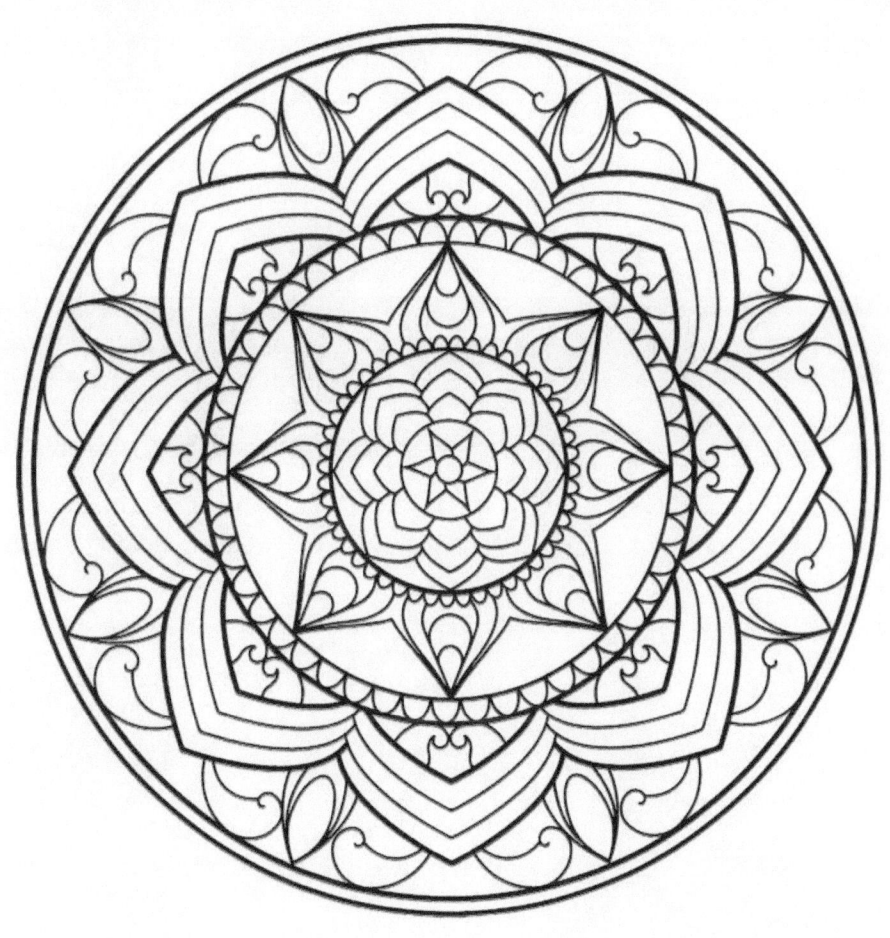

Mandala Coloring Book For Adult Lenka Sarkhelova

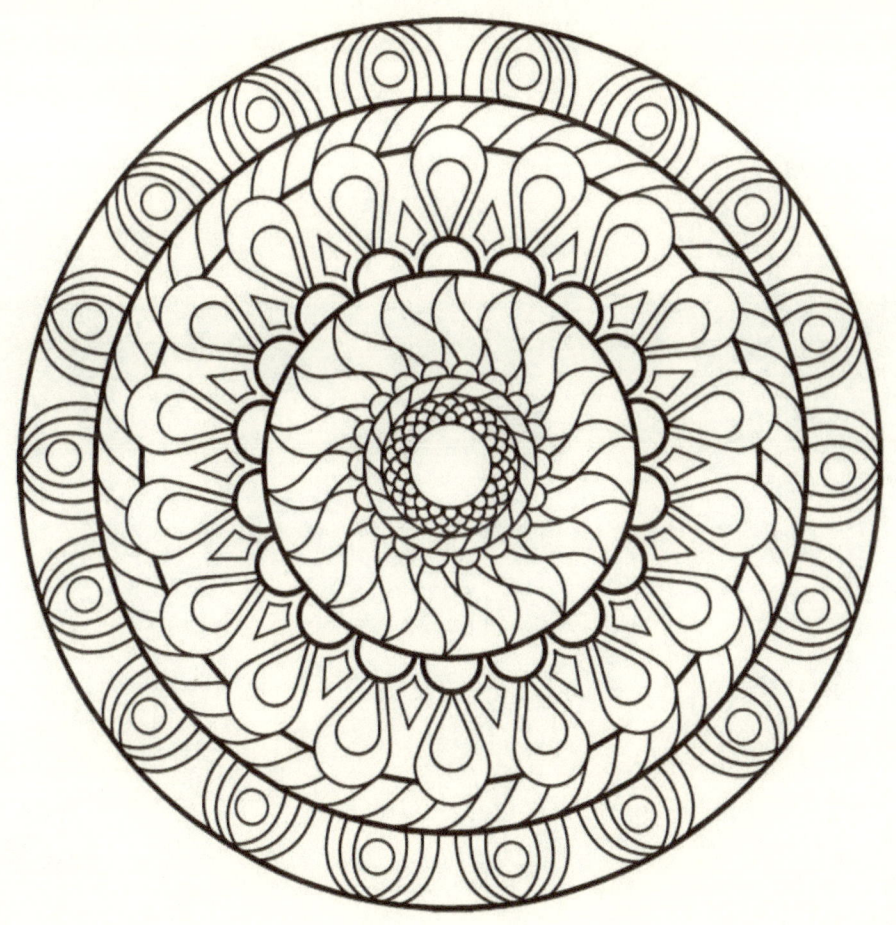

Mandala Coloring Book For Adult Lenka Sarkhelova

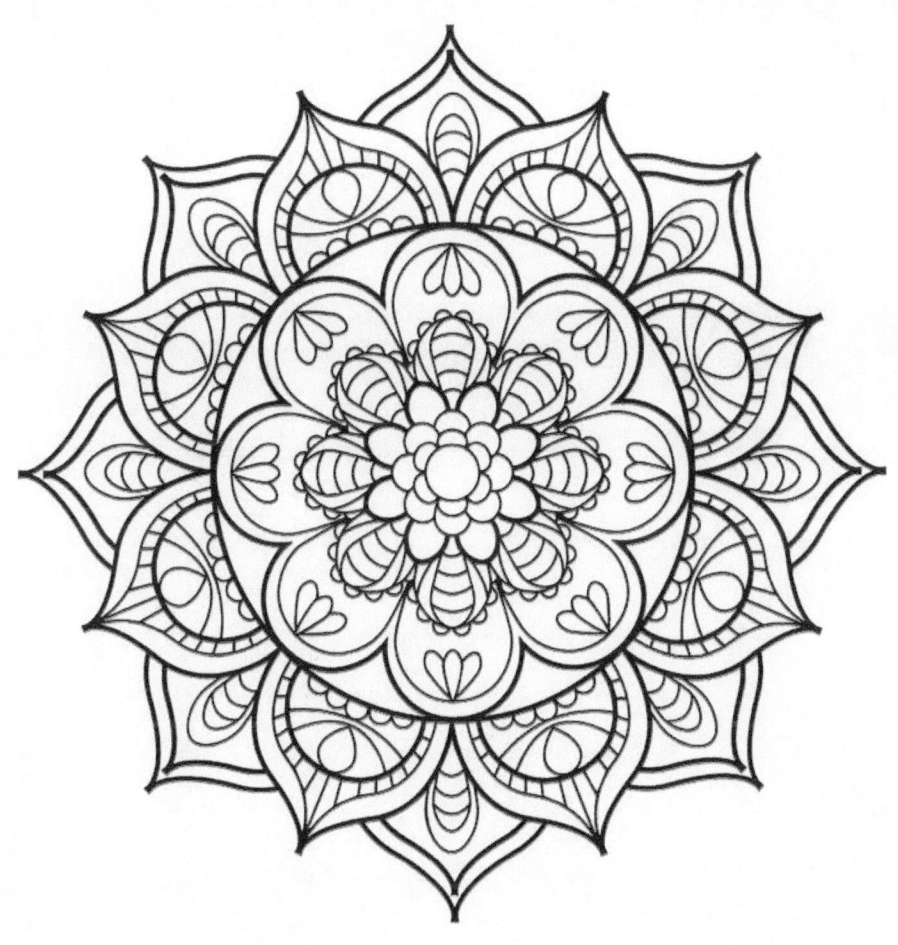

Mandala Coloring Book For Adult　　　　　　　　Lenka Sarkhelova

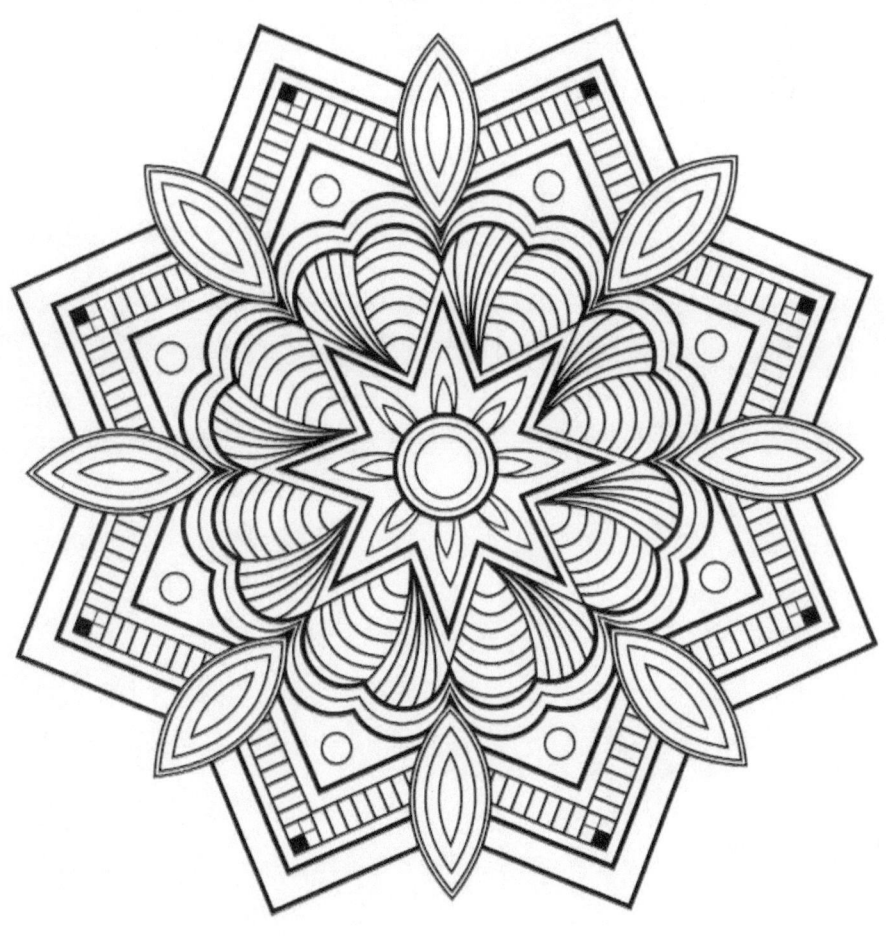

Mandala Coloring Book For Adult Lenka Sarkhelova

Mandala Coloring Book For Adult Lenka Sarkhelova

Mandala Coloring Book For Adult							Lenka Sarkhelova

Mandala Coloring Book For Adult Lenka Sarkhelova

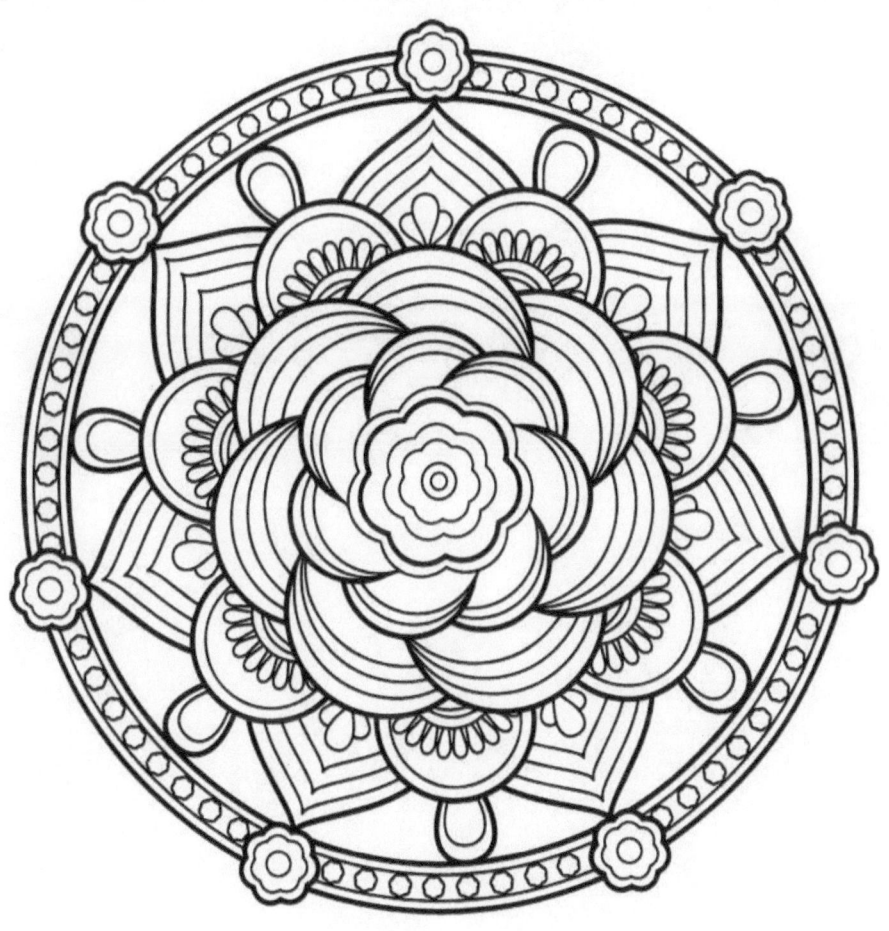

Mandala Coloring Book For Adult Lenka Sarkhelova

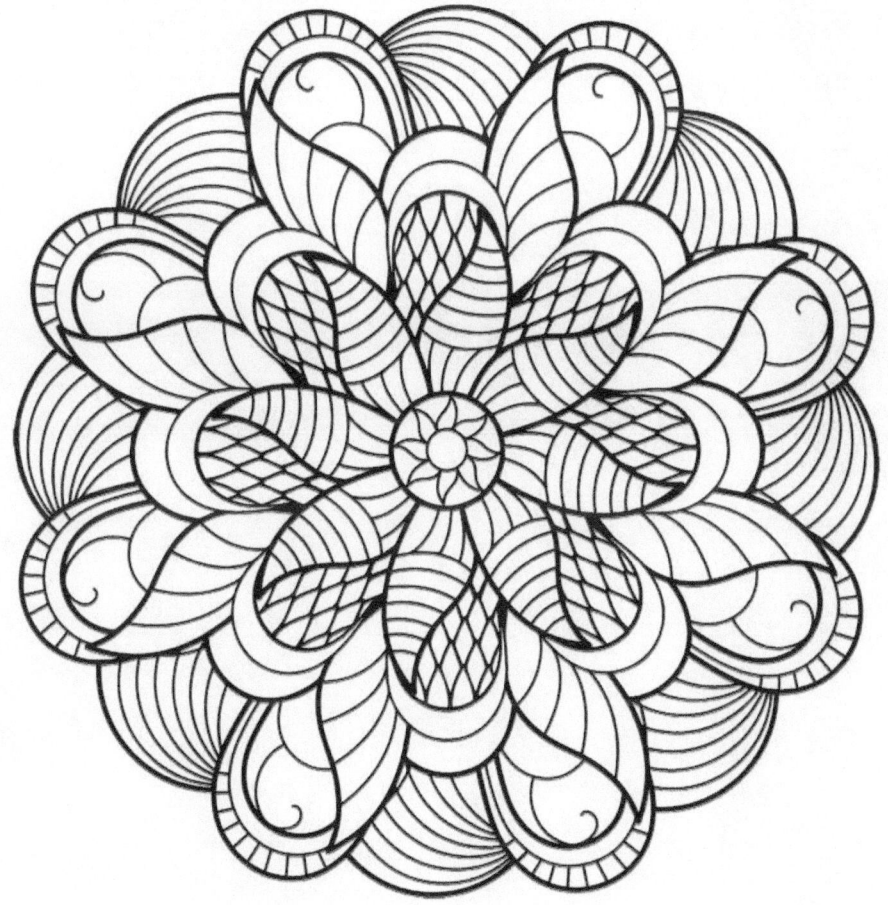

Mandala Coloring Book For Adult											Lenka Sarkhelova

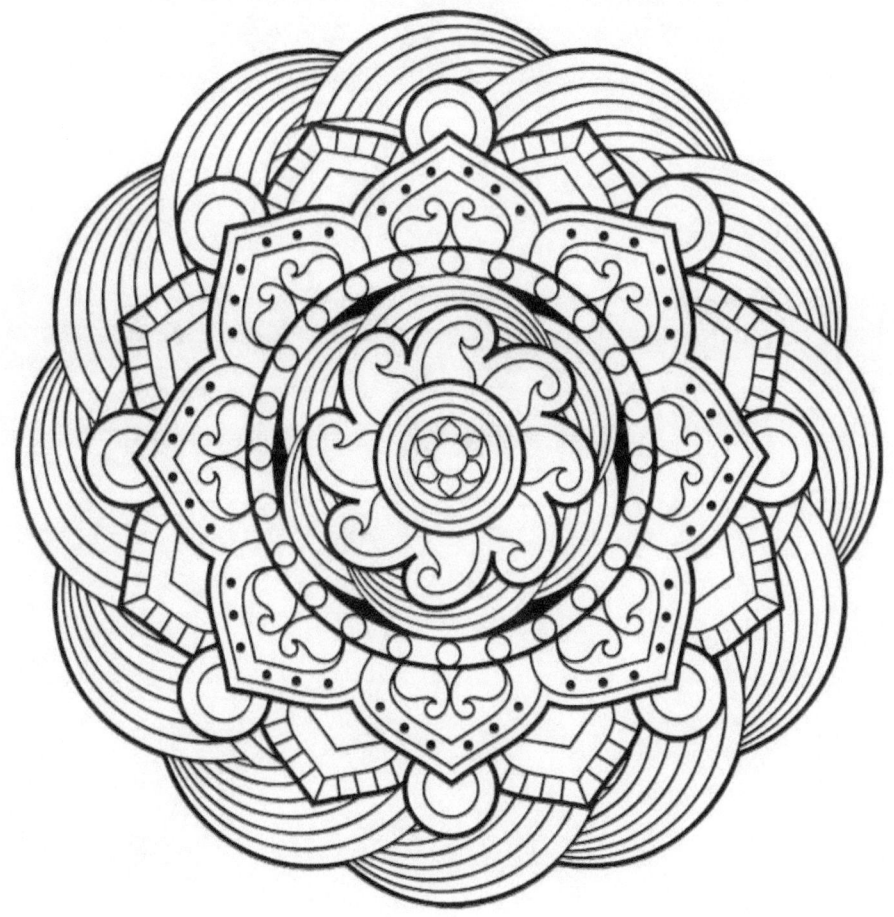

Mandala Coloring Book For Adult Lenka Sarkhelova

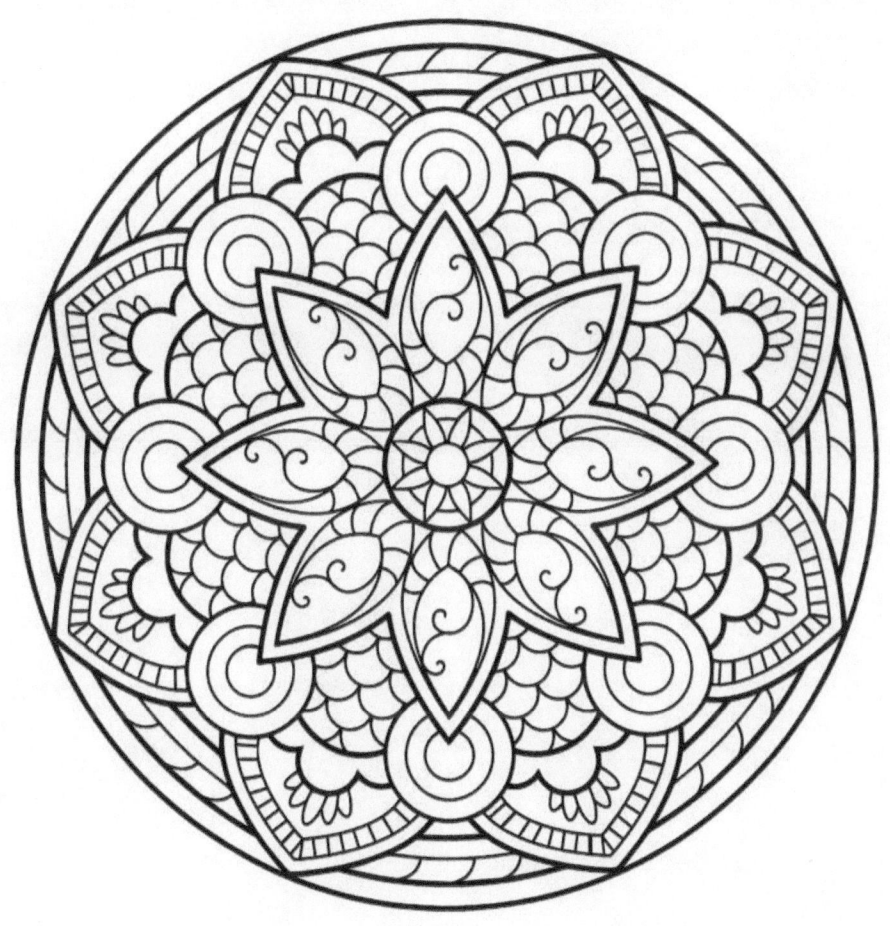

Mandala Coloring Book For Adult Lenka Sarkhelova

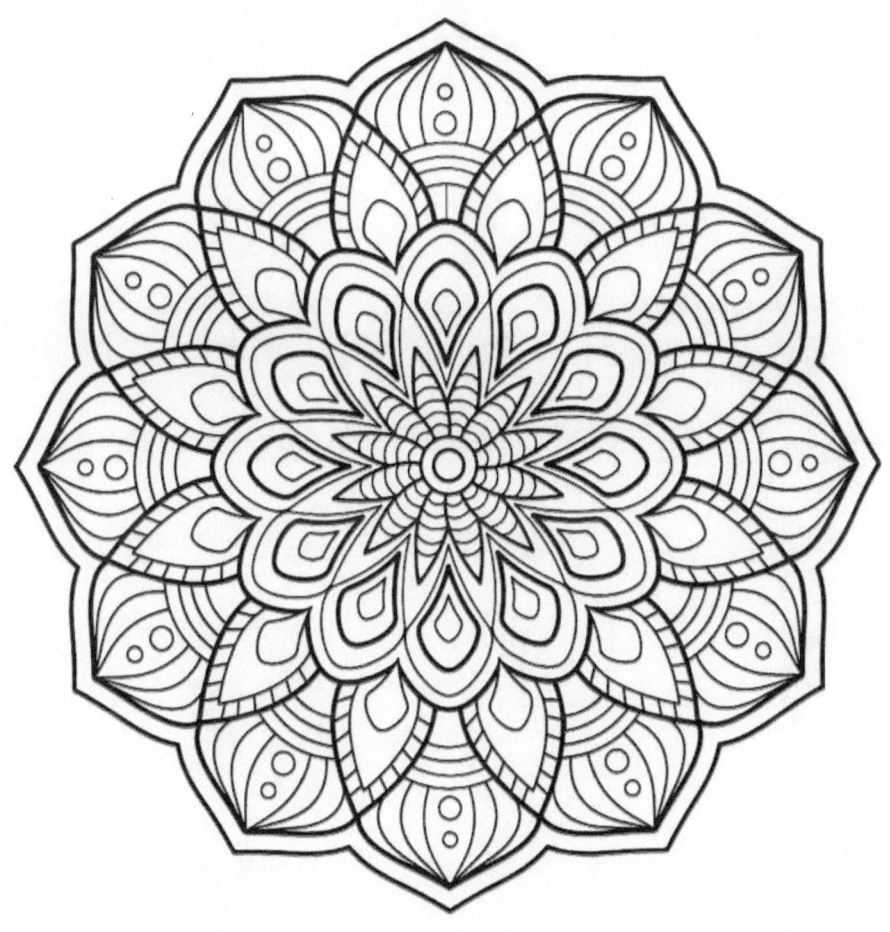

Mandala Coloring Book For Adult					Lenka Sarkhelova

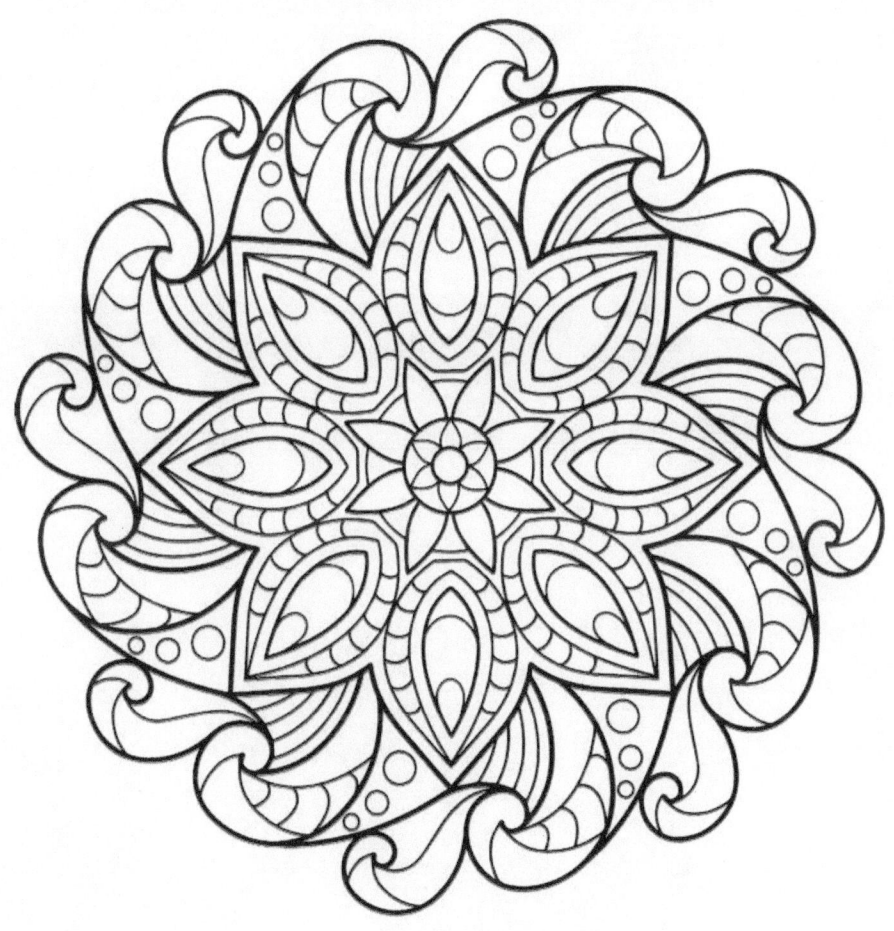

Mandala Coloring Book For Adult						Lenka Sarkhelova

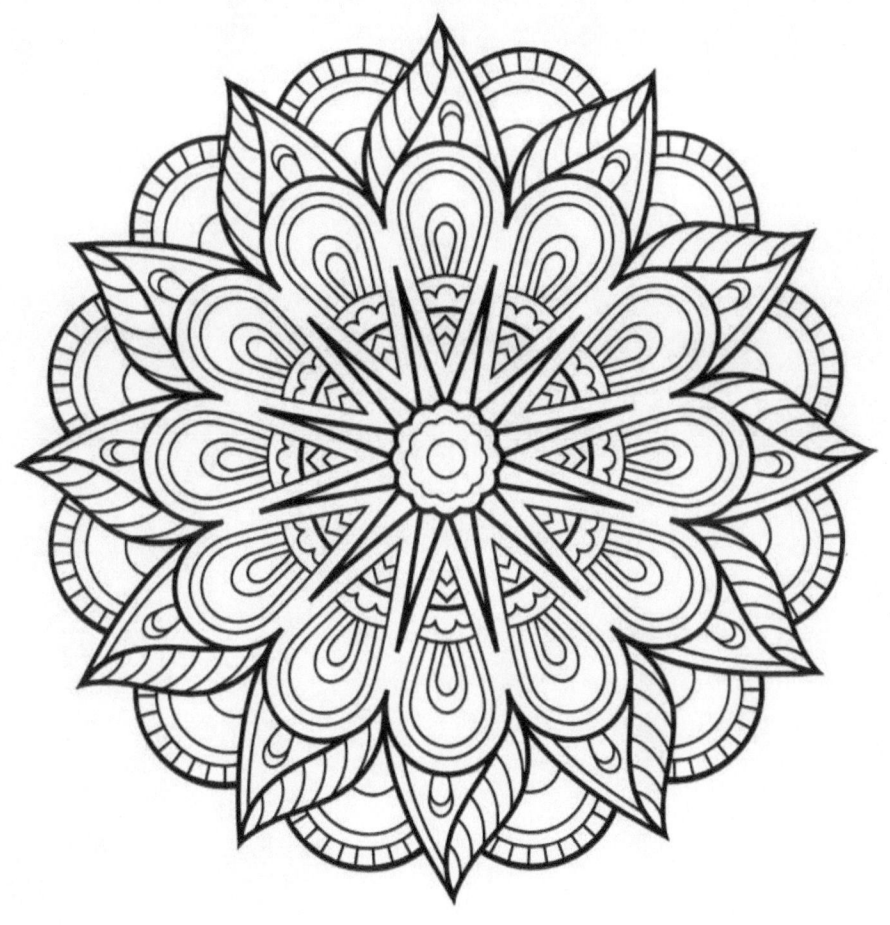

Mandala Coloring Book For Adult					Lenka Sarkhelova

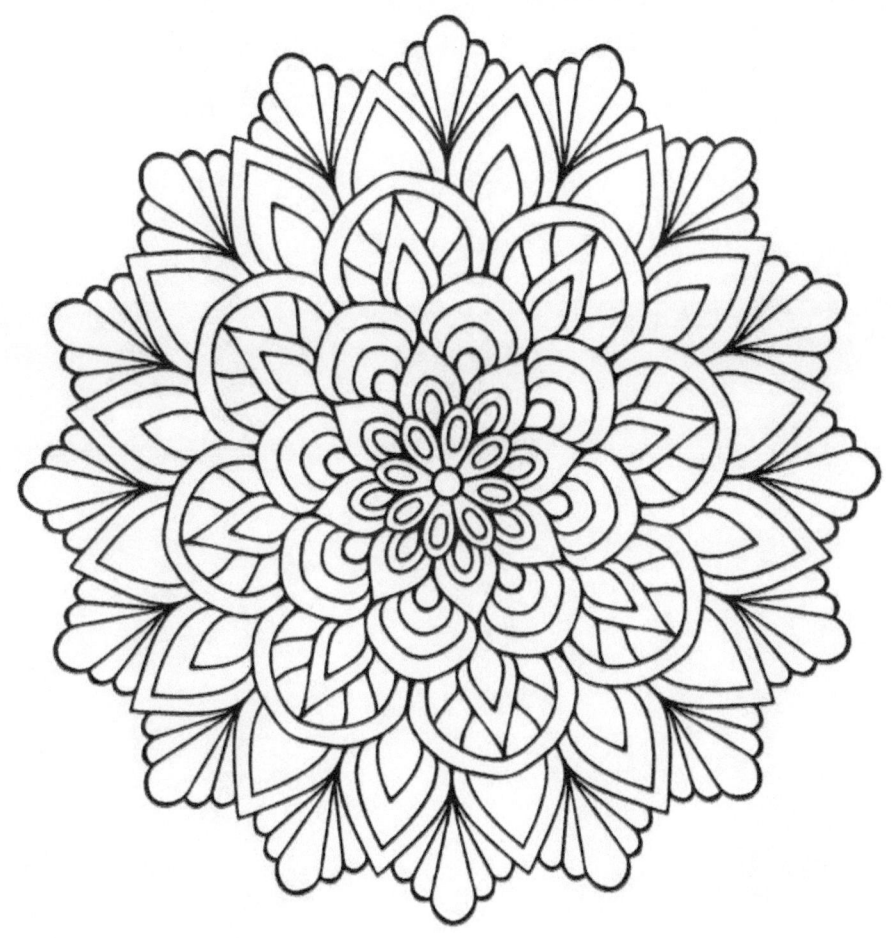

Mandala Coloring Book For Adult Lenka Sarkhelova

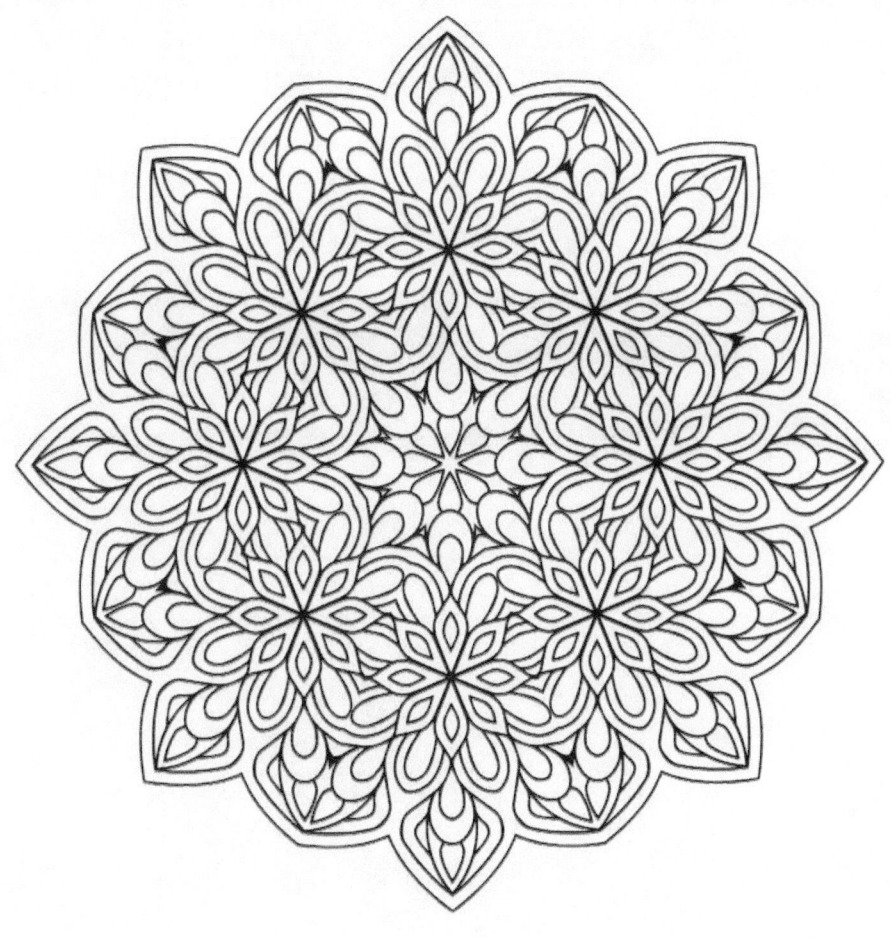

Mandala Coloring Book For Adult　　　　　　Lenka Sarkhelova

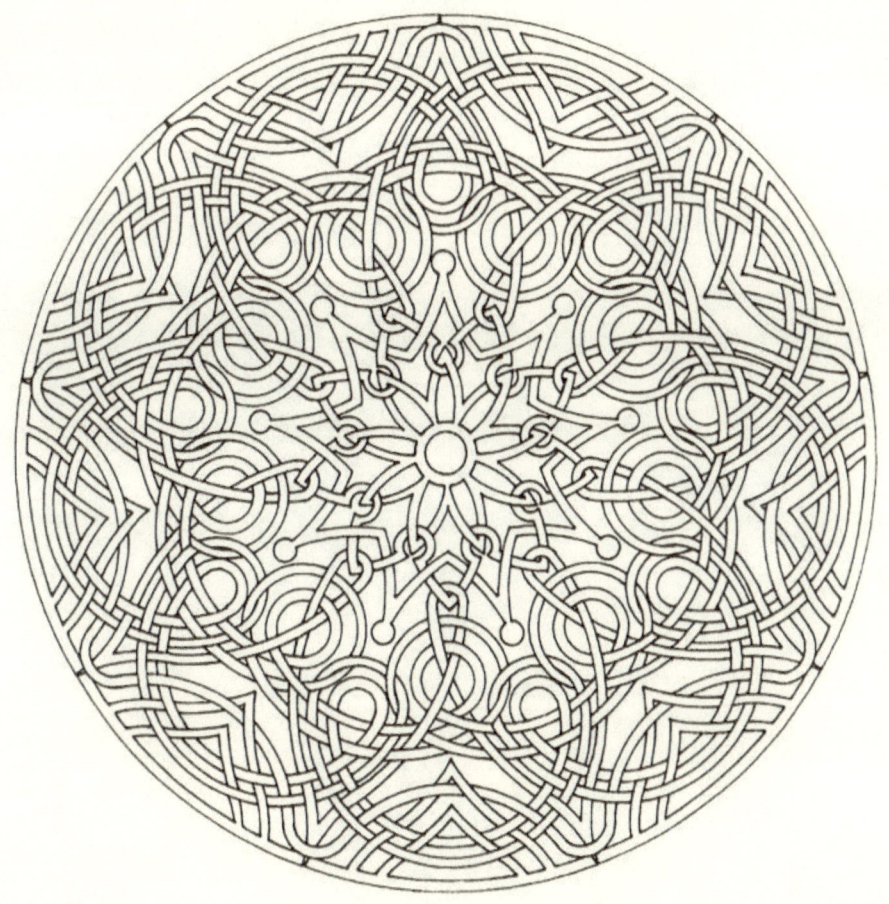

Mandala Coloring Book For Adult Lenka Sarkhelova

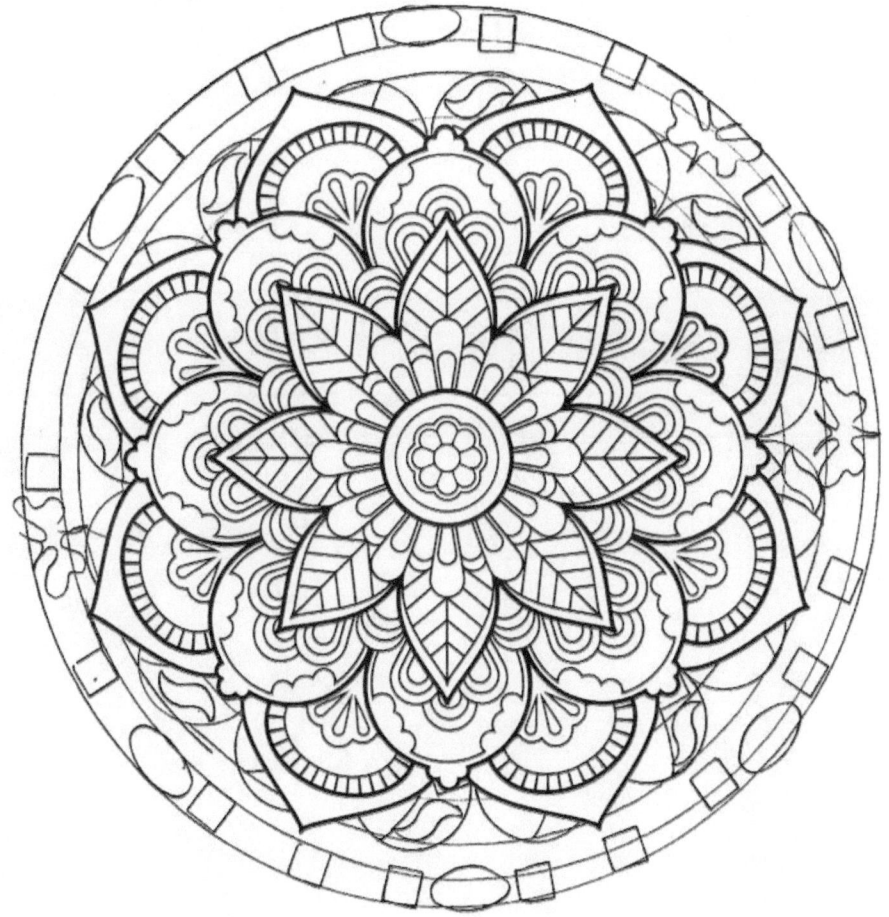

Mandala Coloring Book For Adult					Lenka Sarkhelova

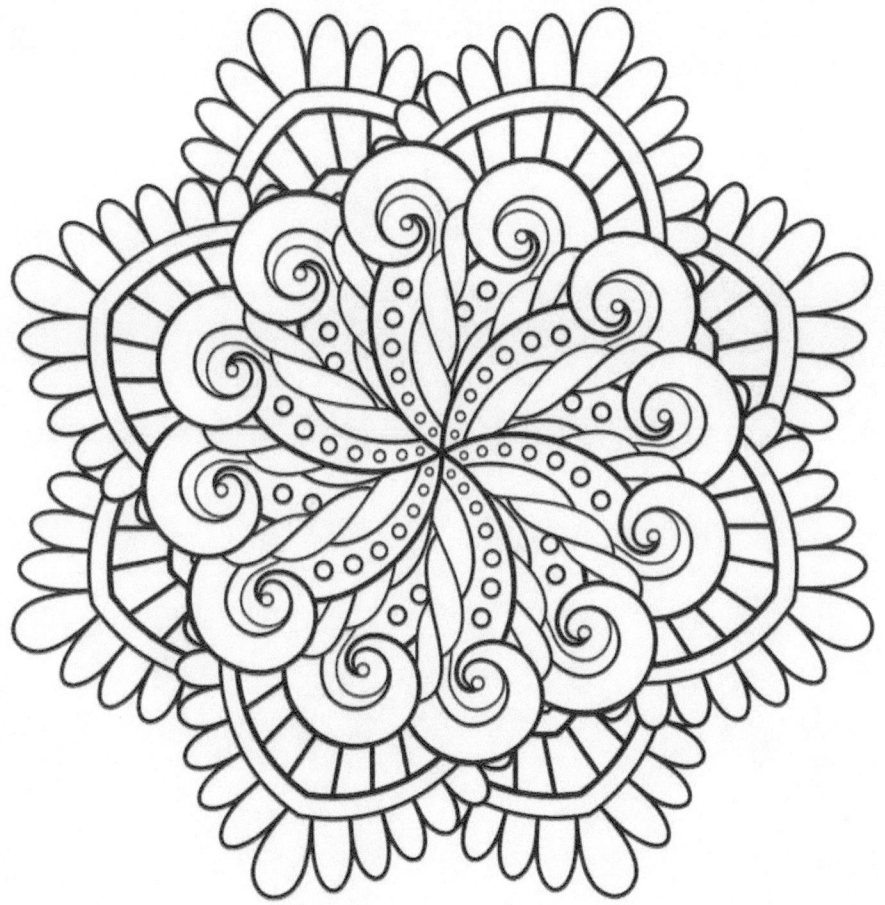

Mandala Coloring Book For Adult Lenka Sarkhelova

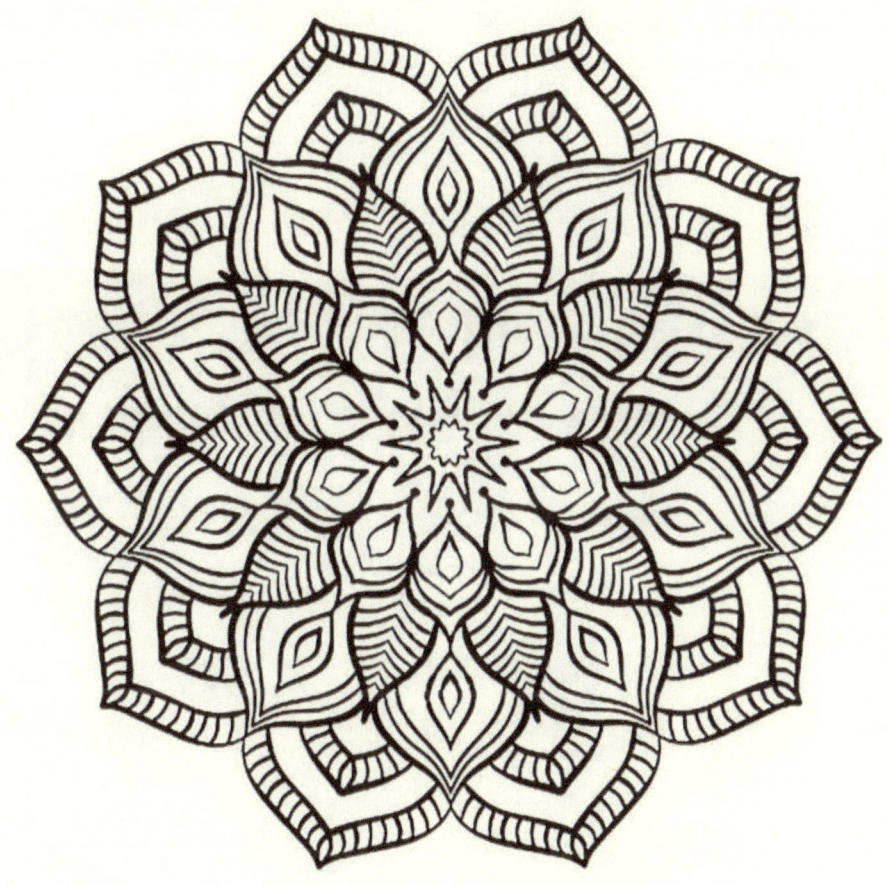

Mandala Coloring Book For Adult　　　　　　　　　　Lenka Sarkhelova

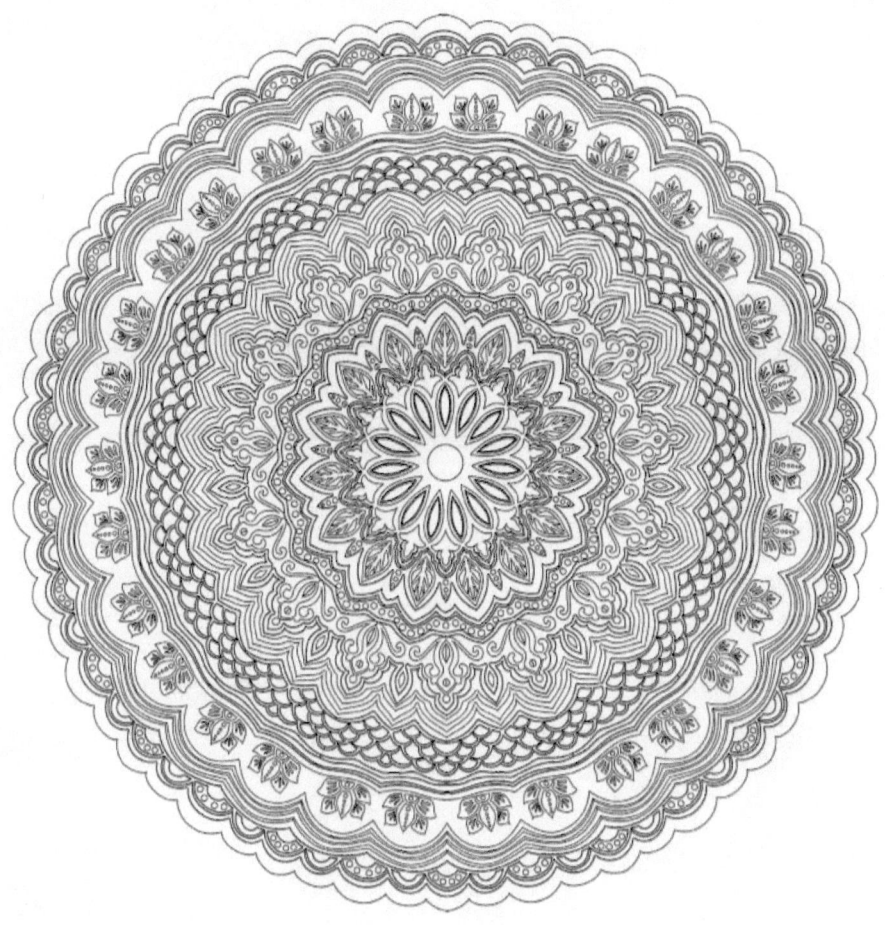

Mandala Coloring Book For Adult Lenka Sarkhelova

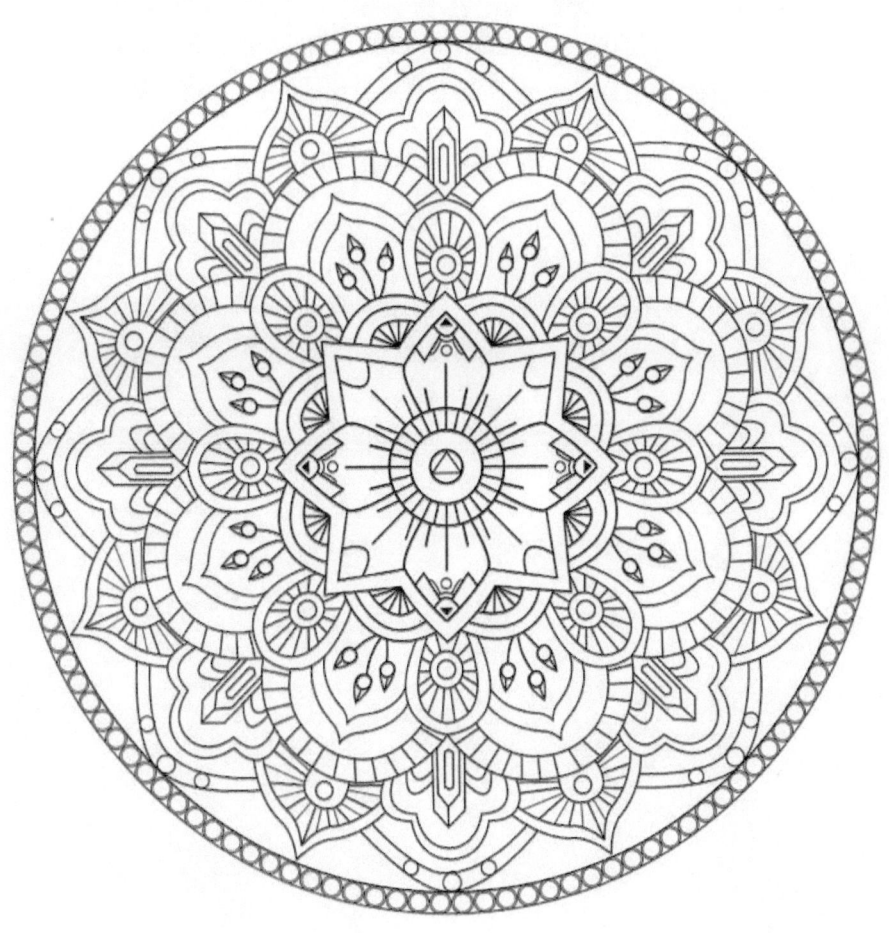

Mandala Coloring Book For Adult					Lenka Sarkhelova

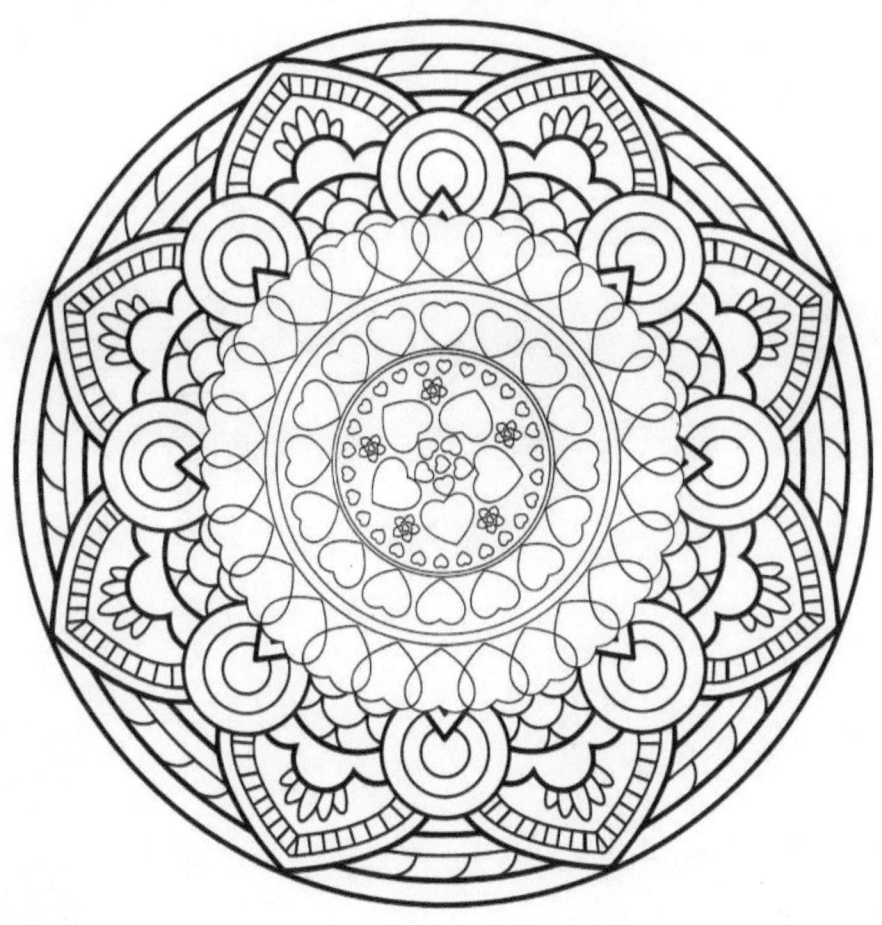

Mandala Coloring Book For Adult Lenka Sarkhelova

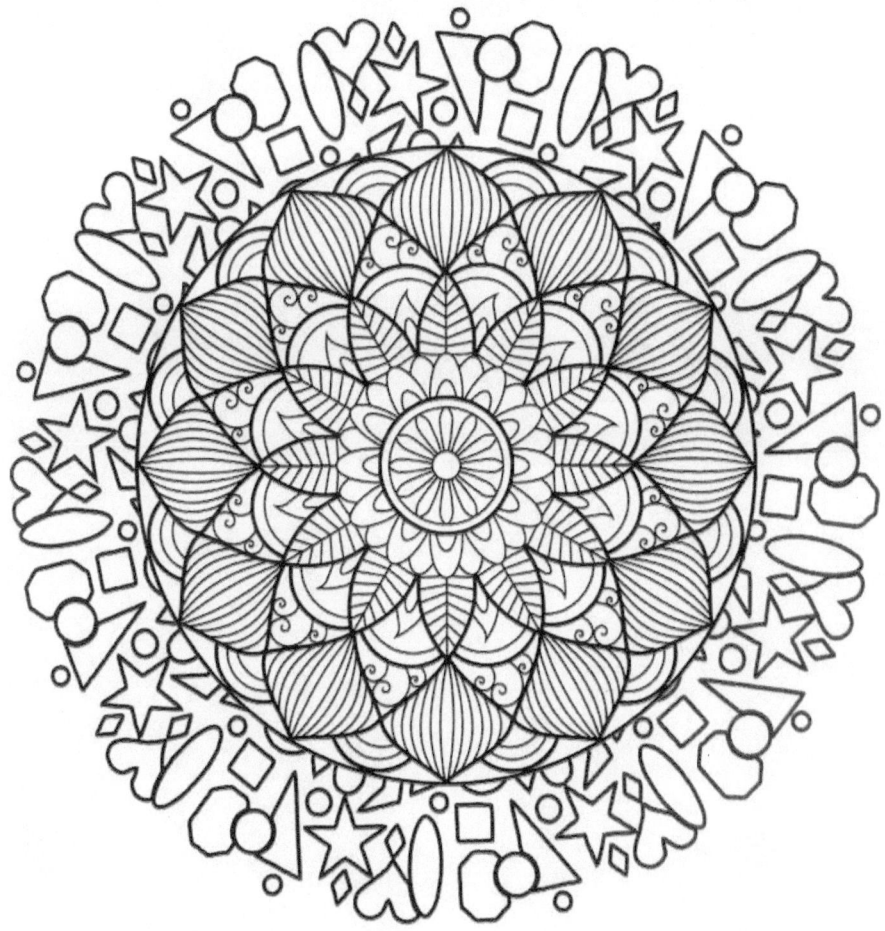

Mandala Coloring Book For Adult Lenka Sarkhelova

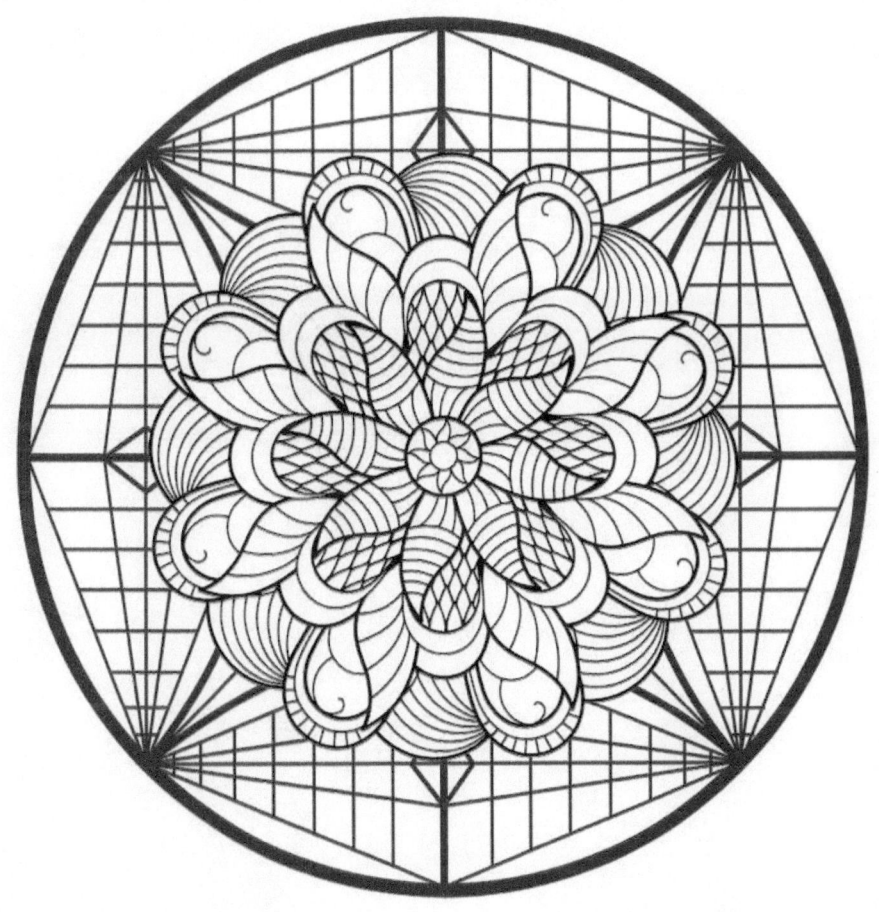

Mandala Coloring Book For Adult Lenka Sarkhelova

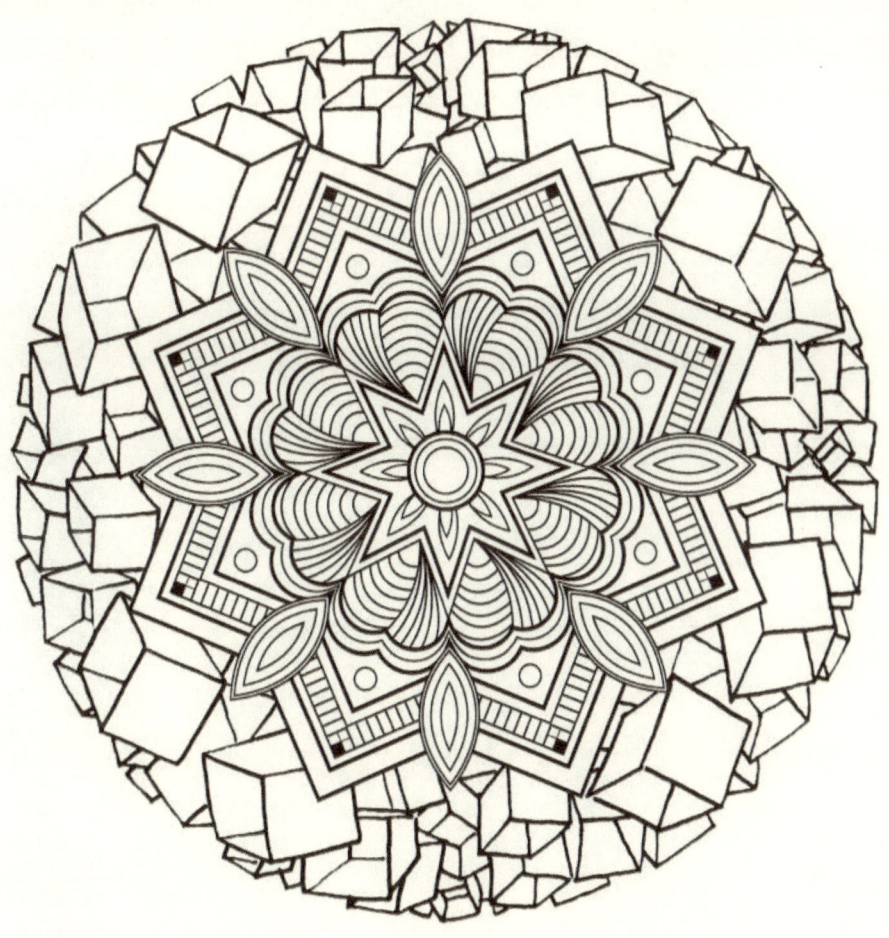

Mandala Coloring Book For Adult Lenka Sarkhelova

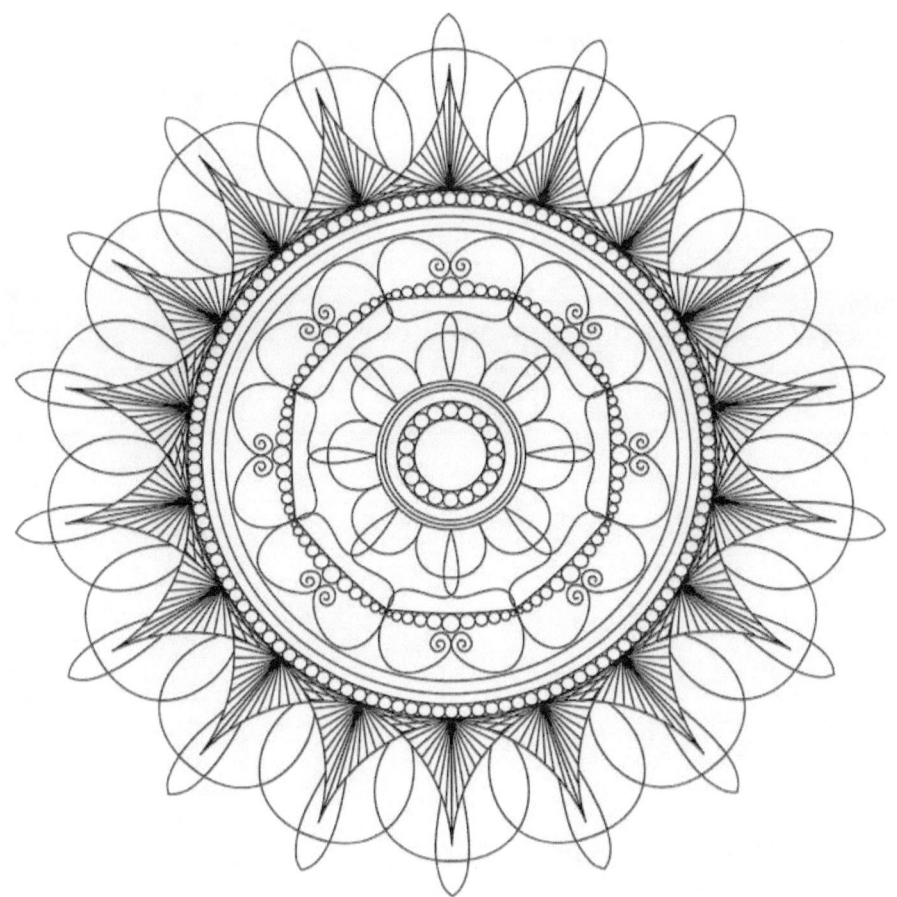

Mandala Coloring Book For Adult					Lenka Sarkhelova

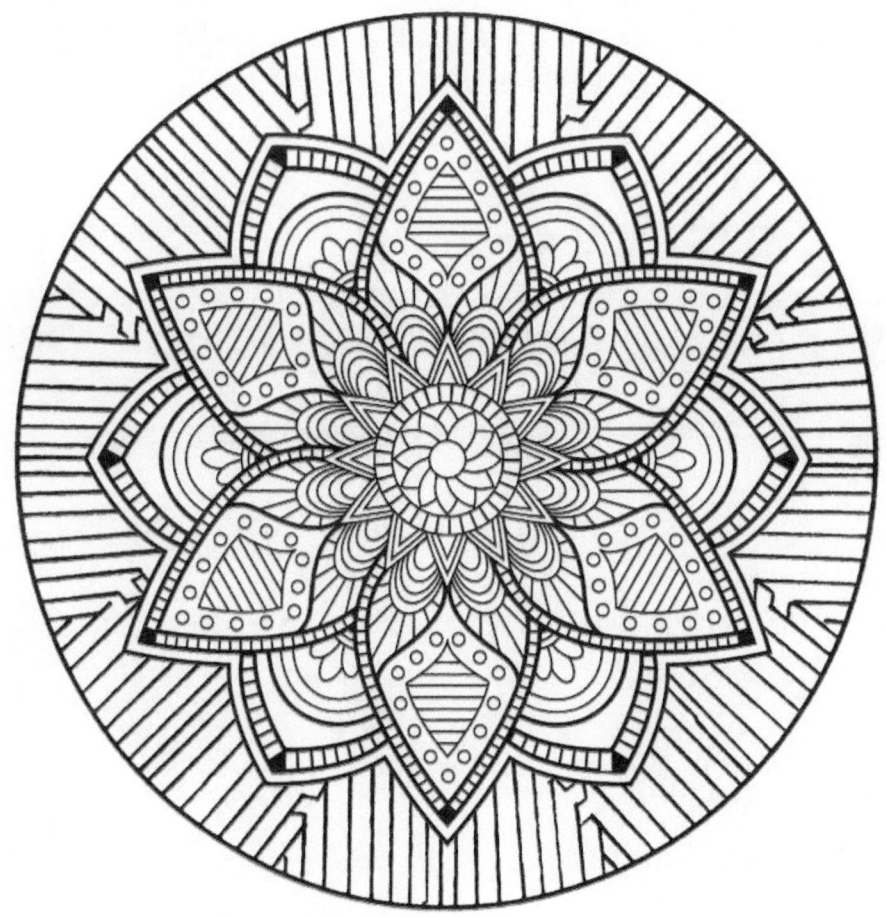

Mandala Coloring Book For Adult					Lenka Sarkhelova

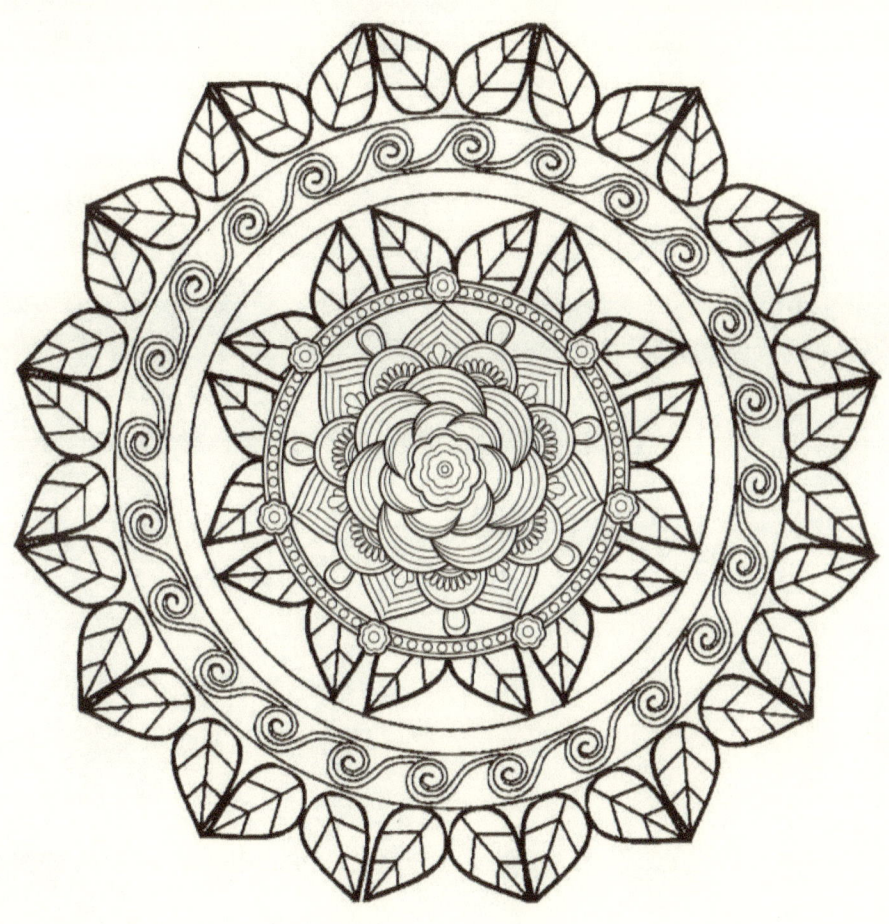

Mandala Coloring Book For Adult Lenka Sarkhelova

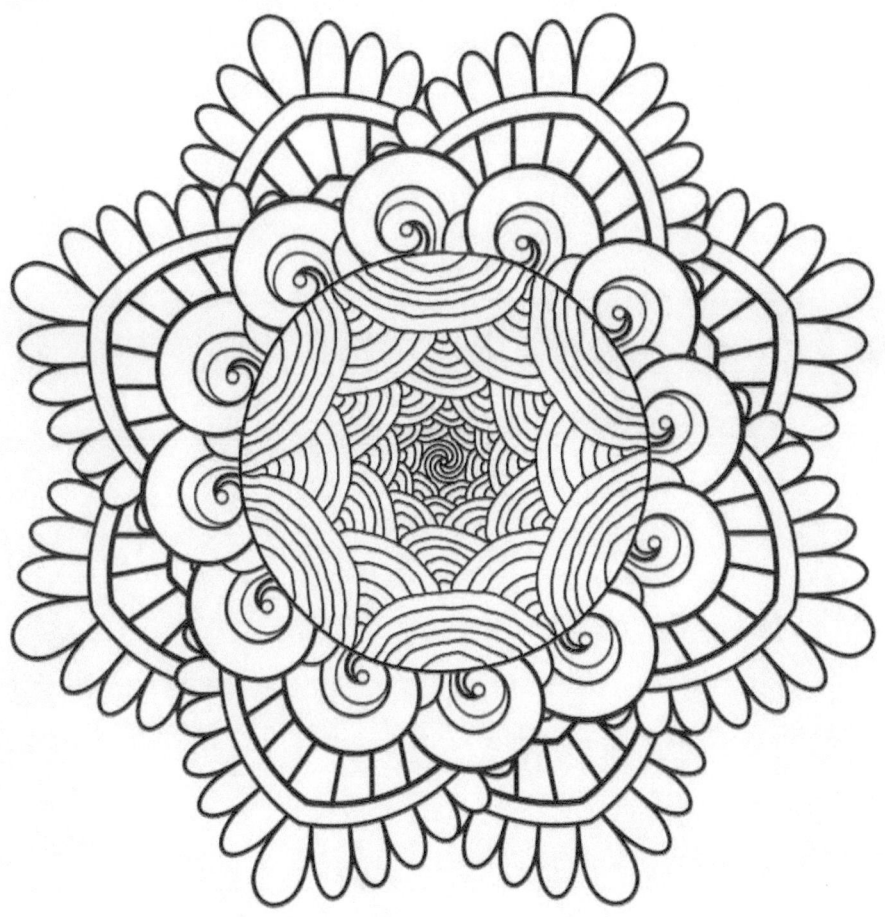

Mandala Coloring Book For Adult Lenka Sarkhelova

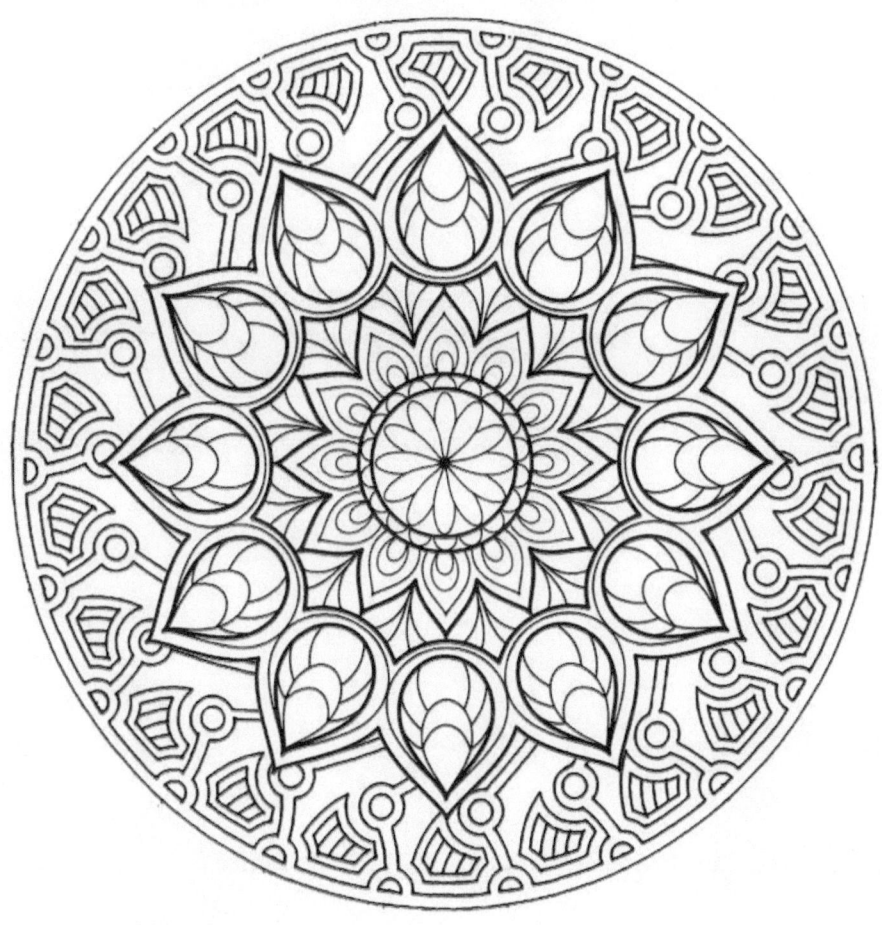

Mandala Coloring Book For Adult		Lenka Sarkhelova

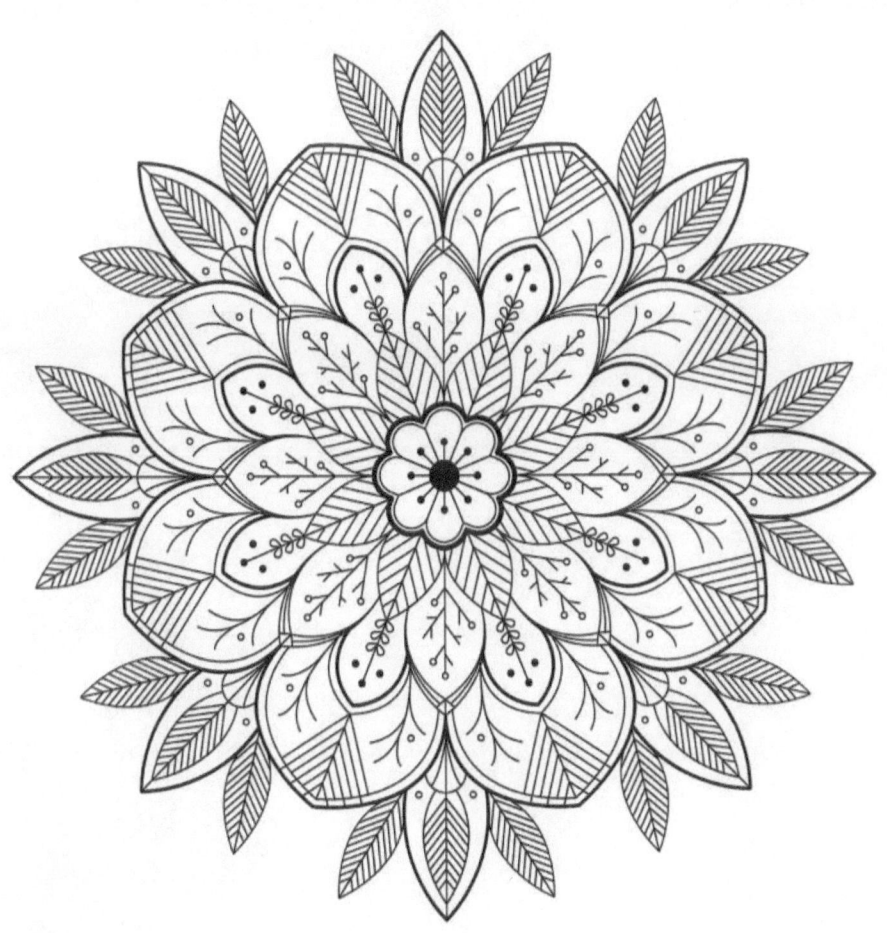

Mandala Coloring Book For Adult Lenka Sarkhelova

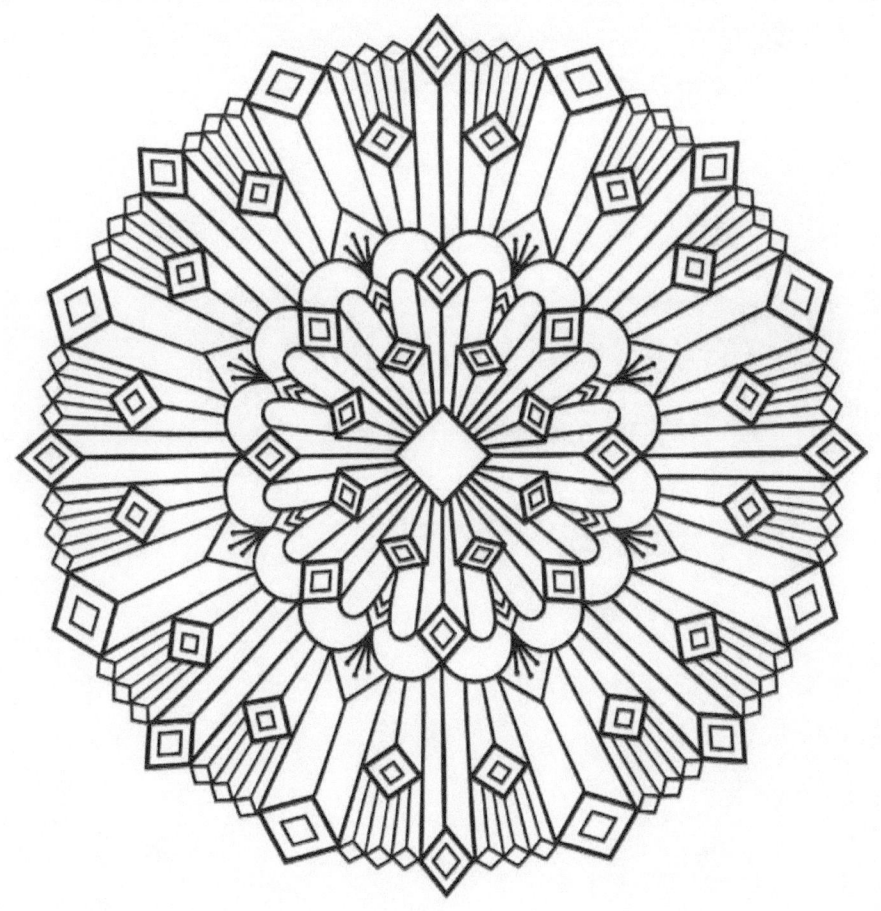

Mandala Coloring Book For Adult Lenka Sarkhelova

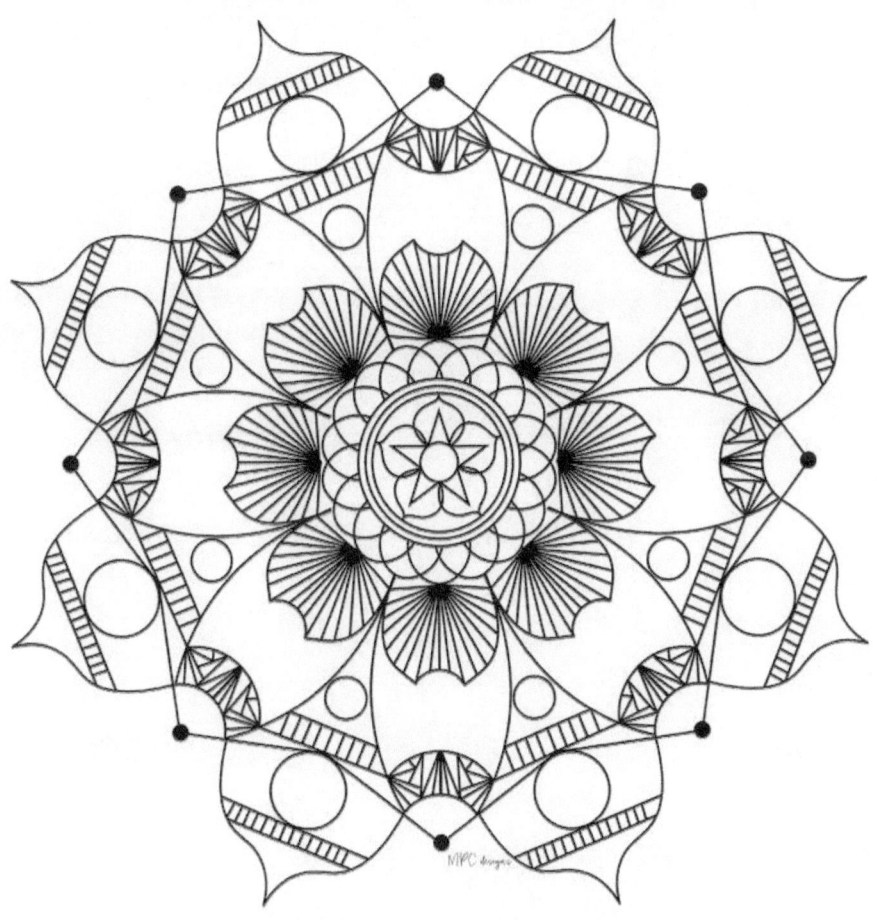

Mandala Coloring Book For Adult Lenka Sarkhelova

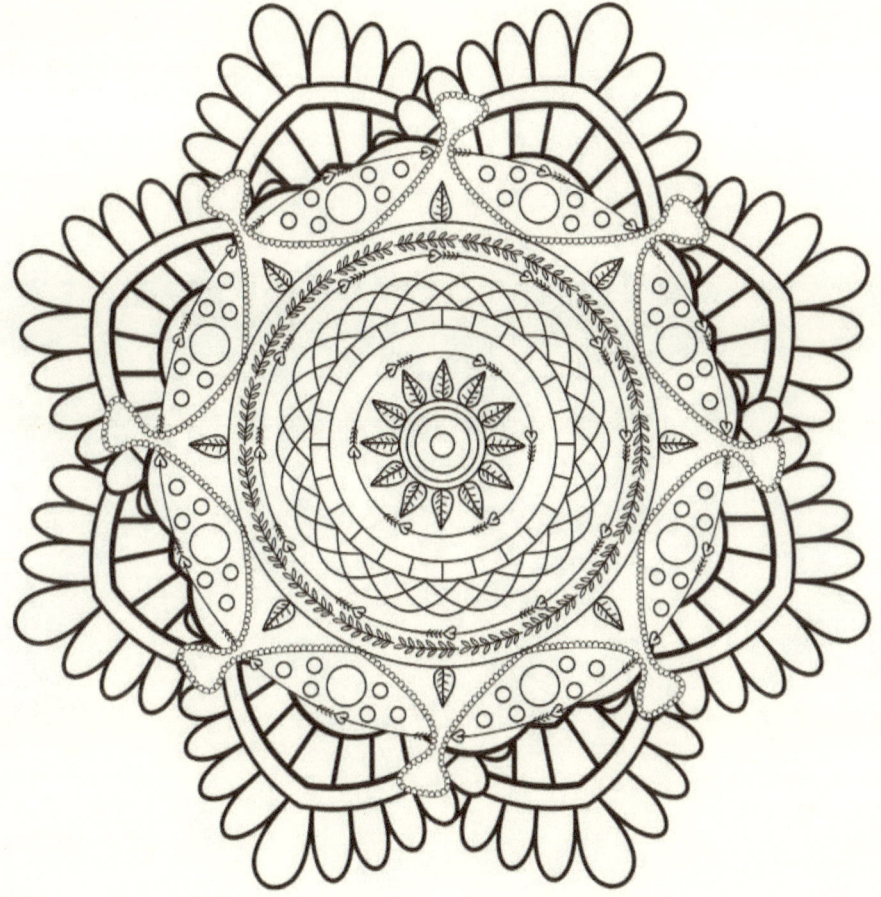

Mandala Coloring Book For Adult Lenka Sarkhelova

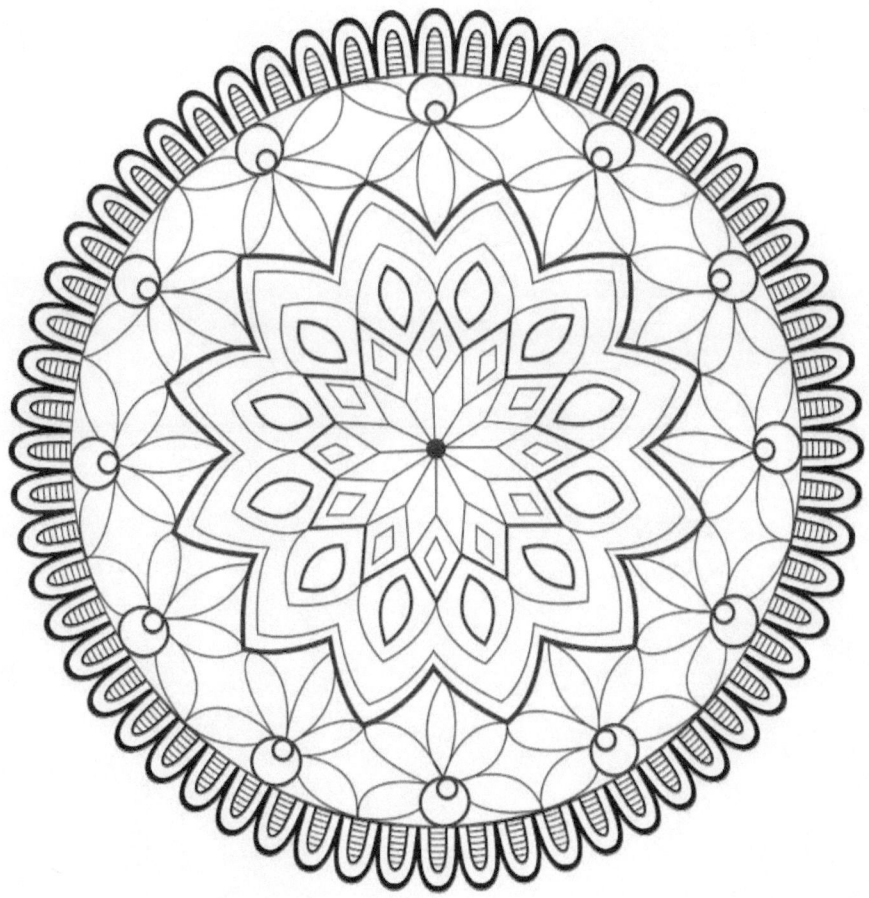

Mandala Coloring Book For Adult					Lenka Sarkhelova

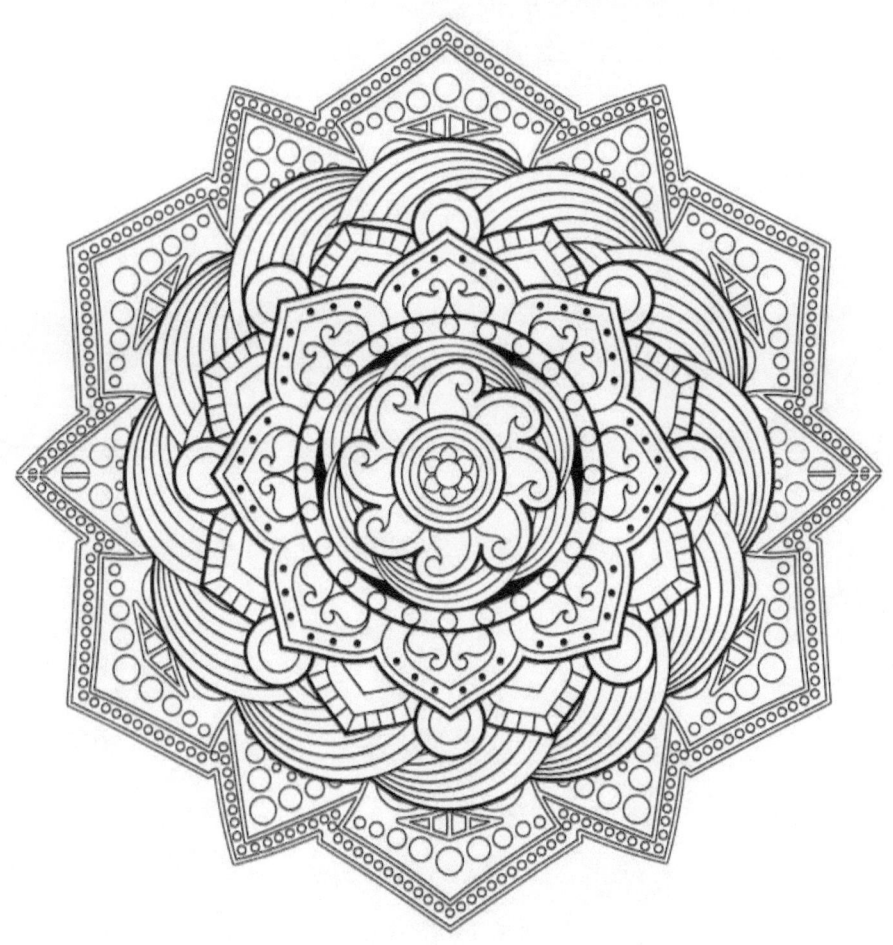

Mandala Coloring Book For Adult Lenka Sarkhelova

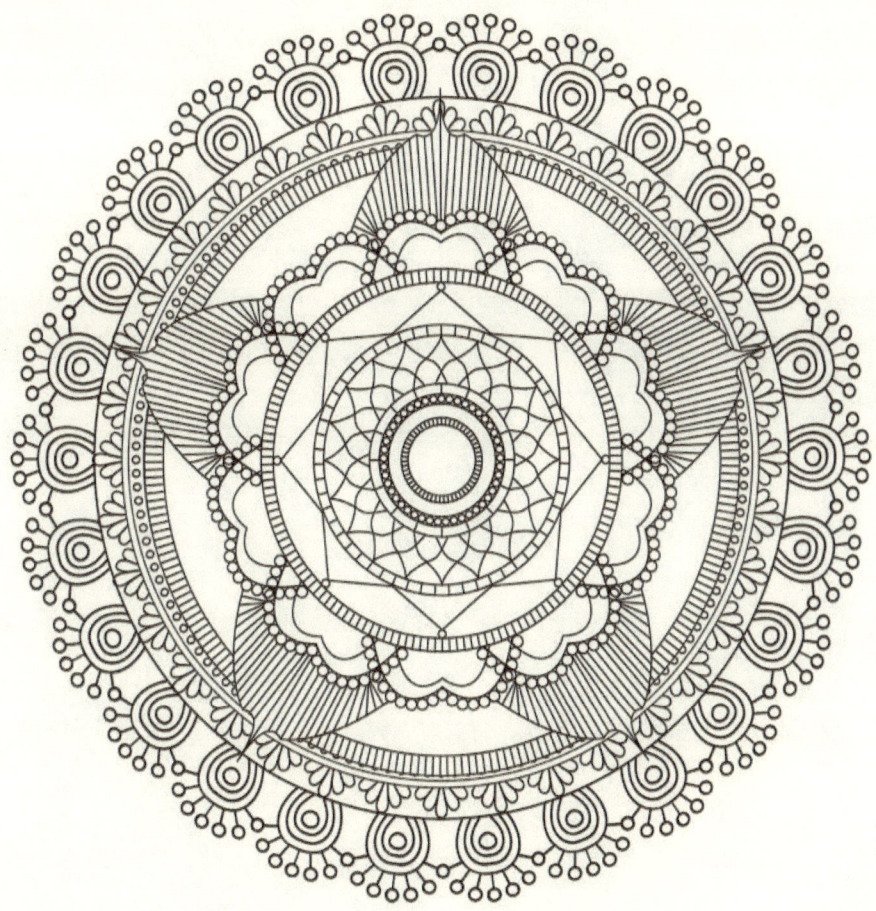

Mandala Coloring Book For Adult Lenka Sarkhelova

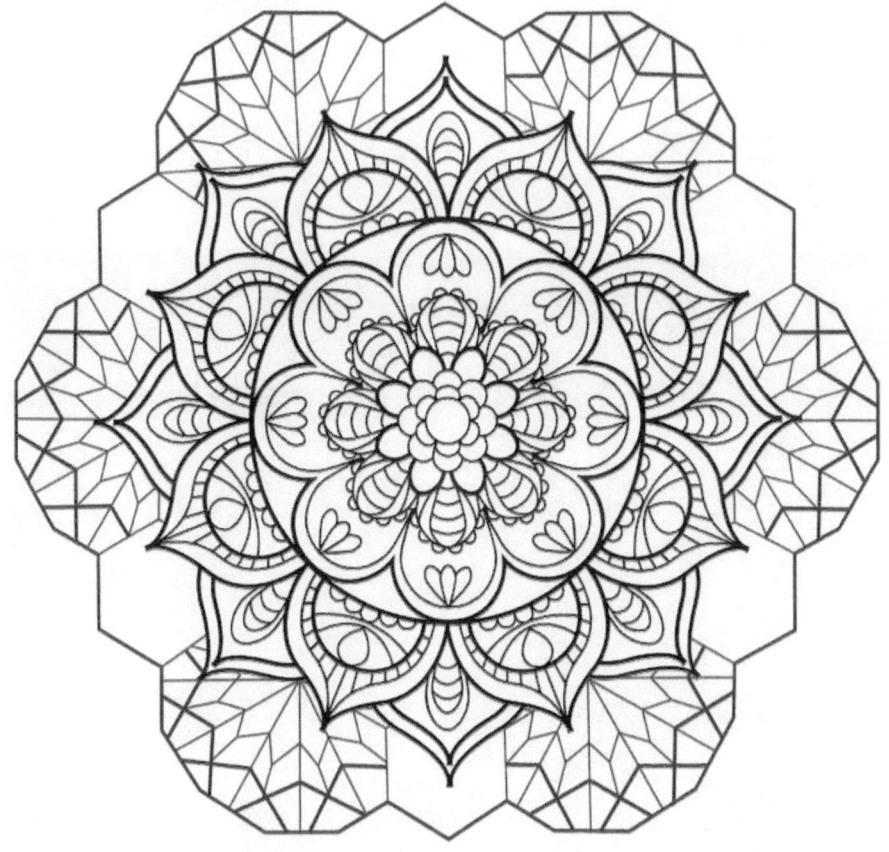

Mandala Coloring Book For Adult					Lenka Sarkhelova

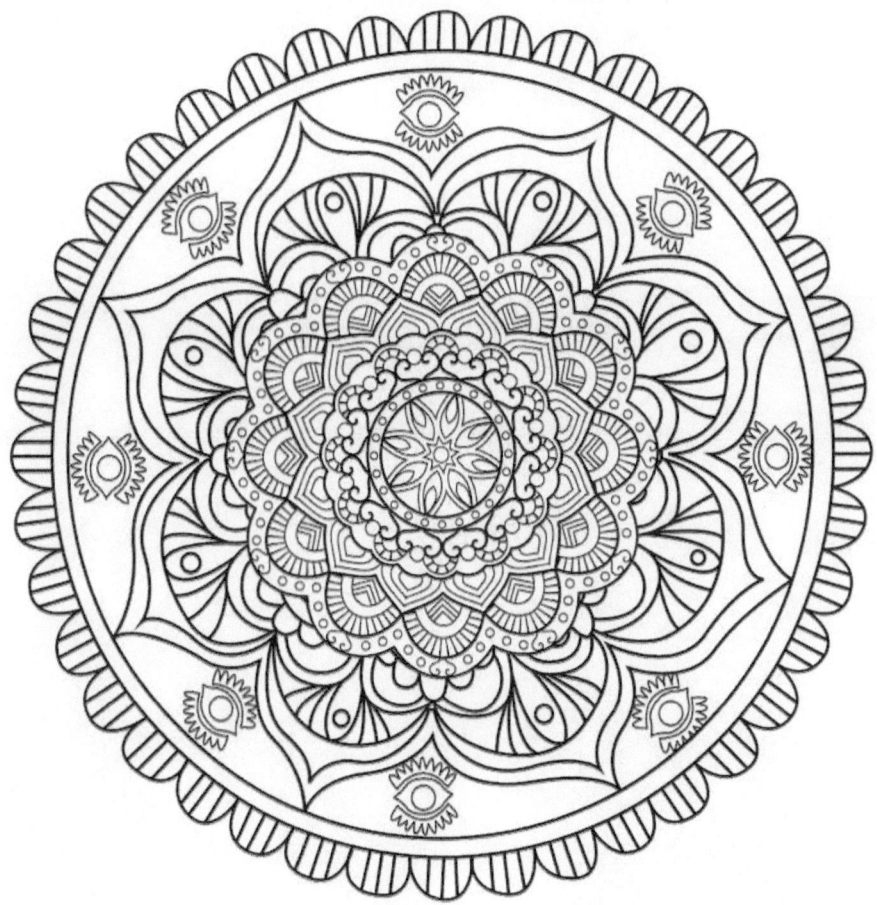

Mandala Coloring Book For Adult Lenka Sarkhelova

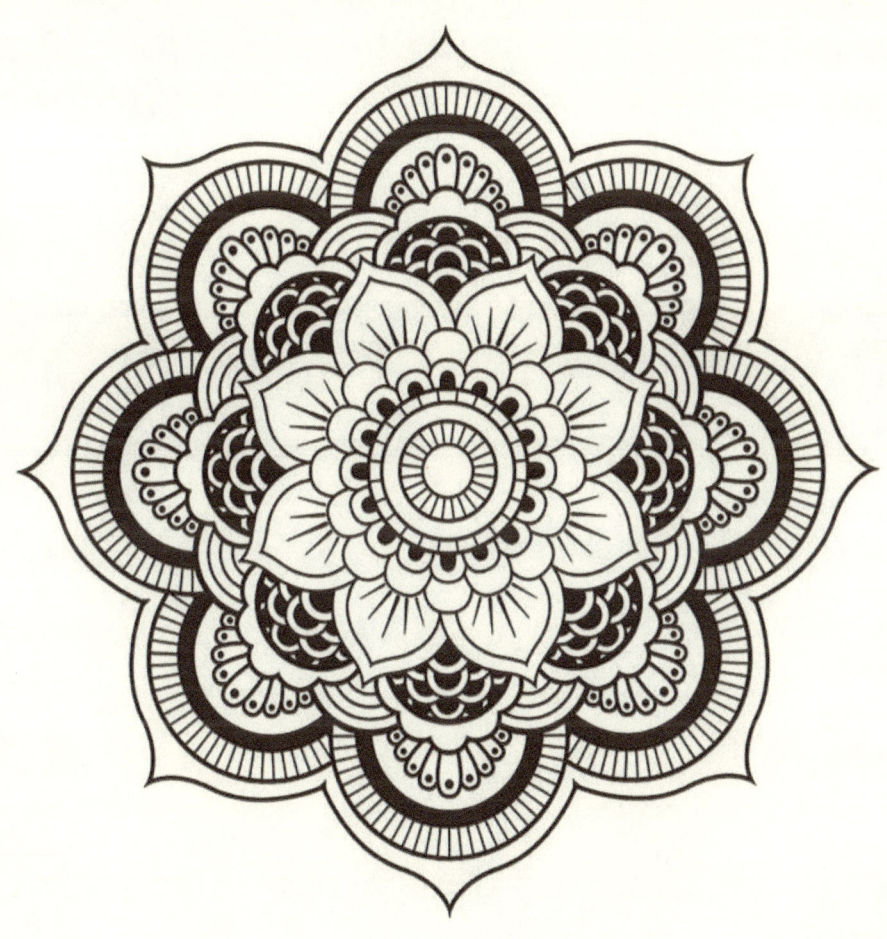

Mandala Coloring Book For Adult	Lenka Sarkhelova

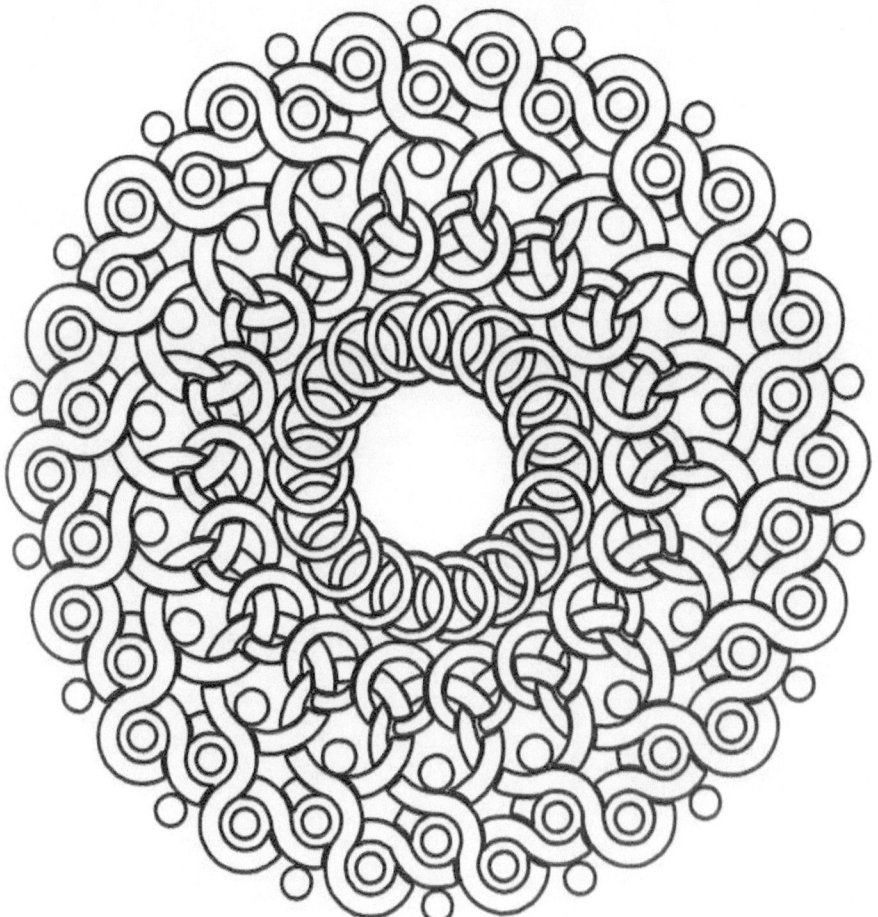

Mandala Coloring Book For Adult Lenka Sarkhelova

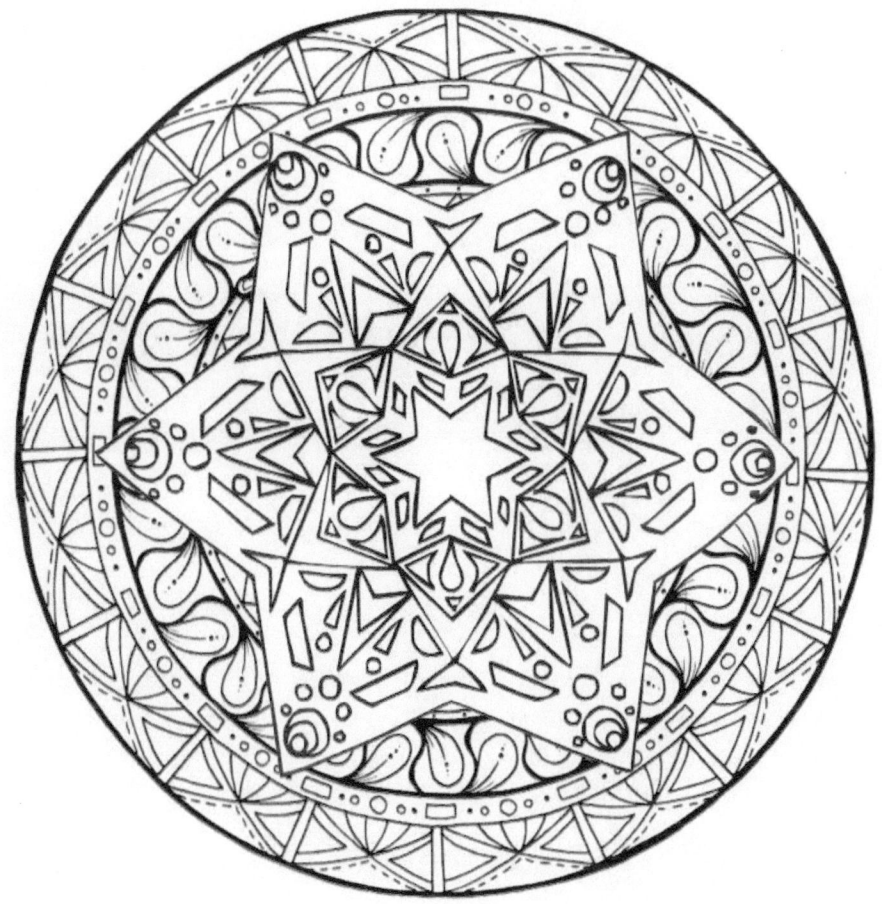

Mandala Coloring Book For Adult Lenka Sarkhelova

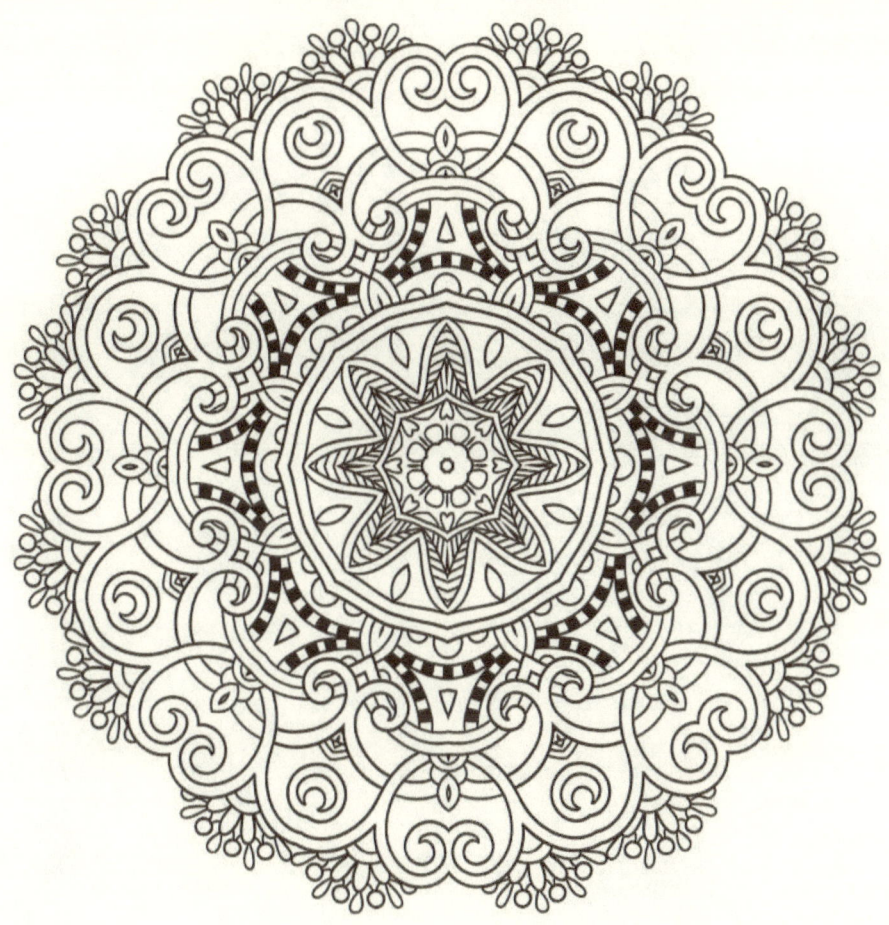

Mandala Coloring Book For Adult Lenka Sarkhelova

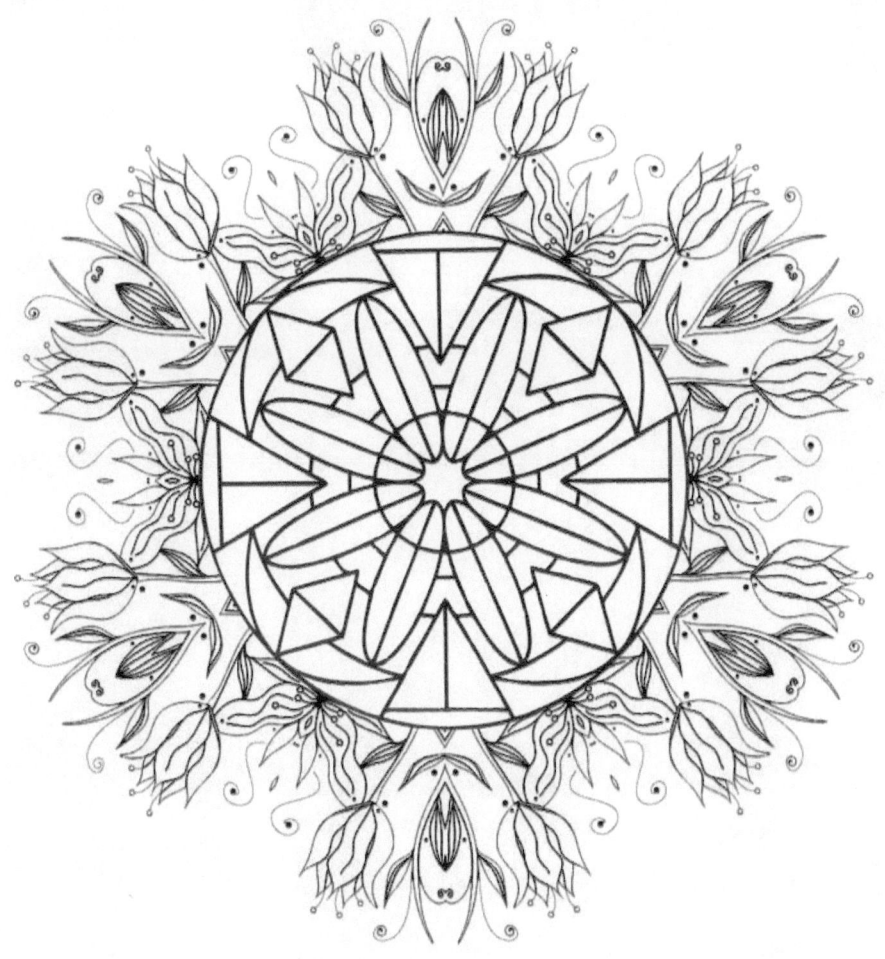

Mandala Coloring Book For Adult Lenka Sarkhelova

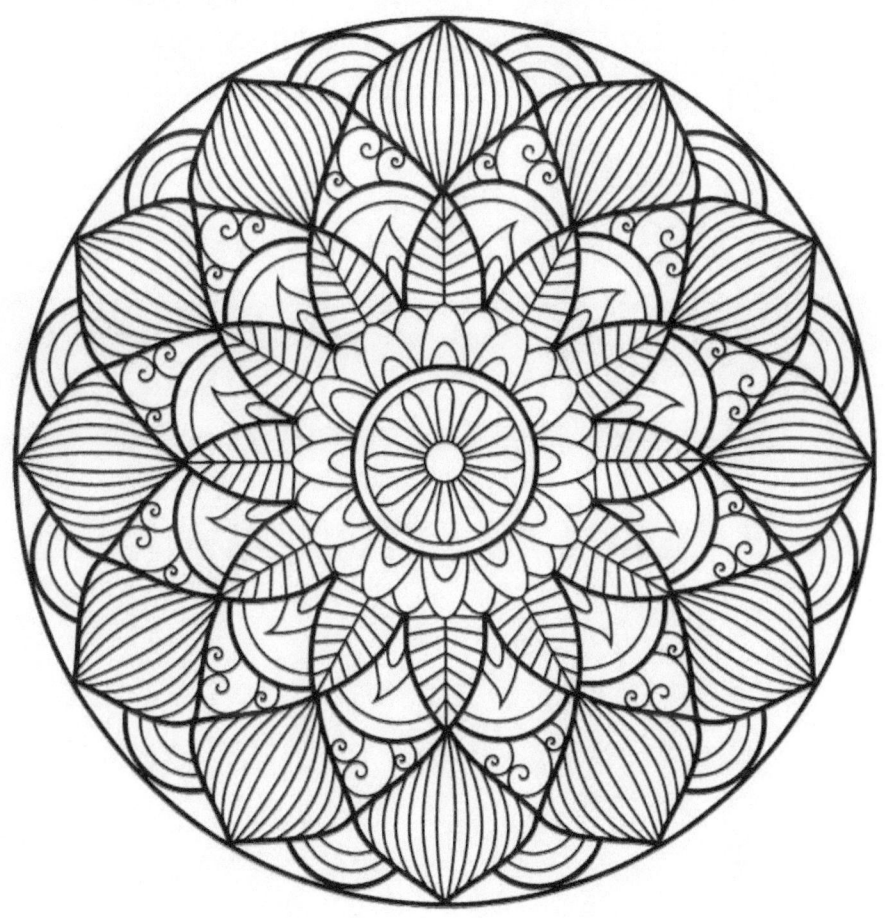

Mandala Coloring Book For AdultLenka Sarkhelova

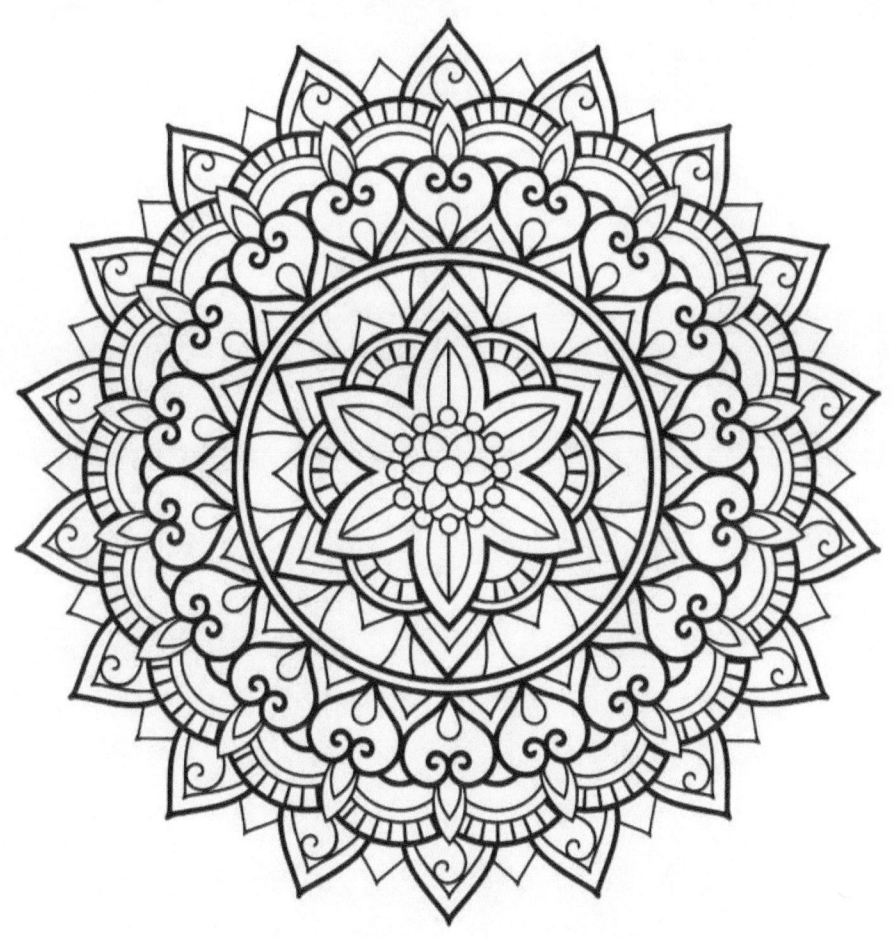

Mandala Coloring Book For Adult Lenka Sarkhelova

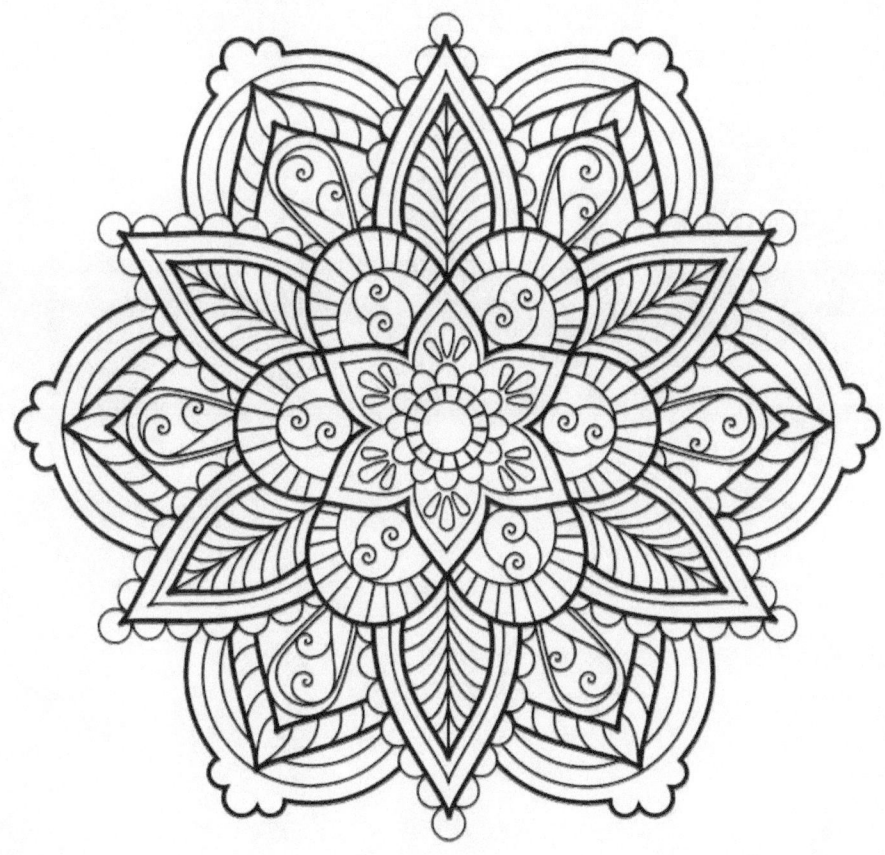

Mandala Coloring Book For Adult Lenka Sarkhelova

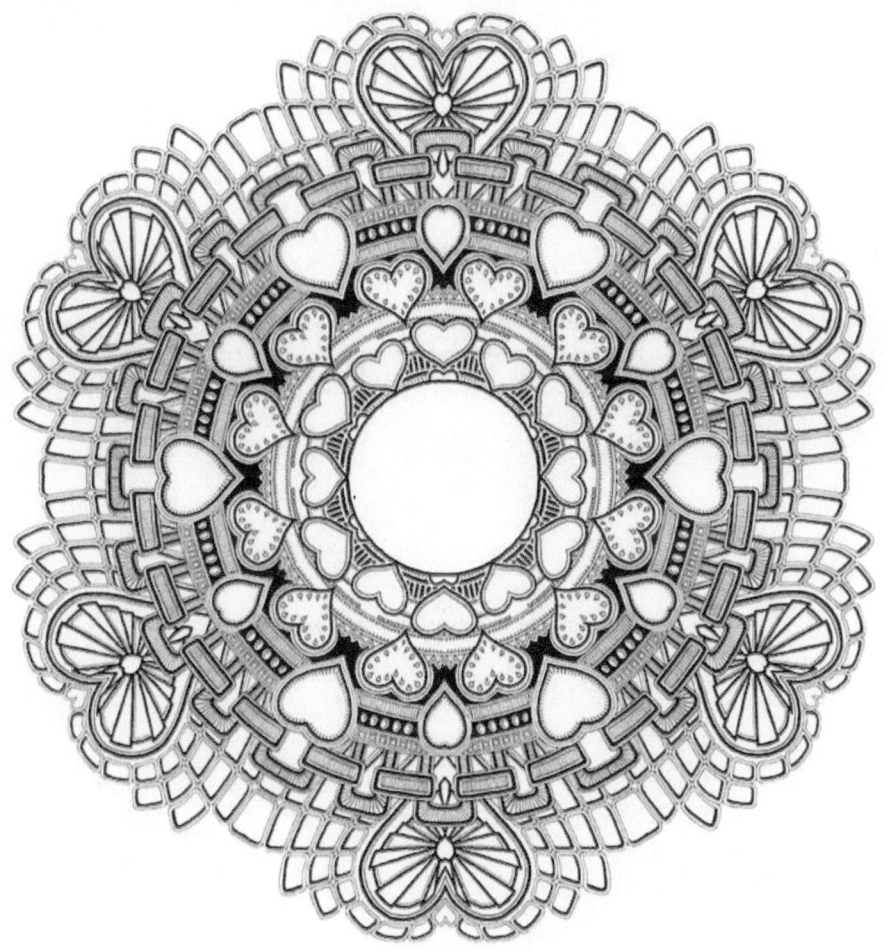

Mandala Coloring Book For Adult												Lenka Sarkhelova

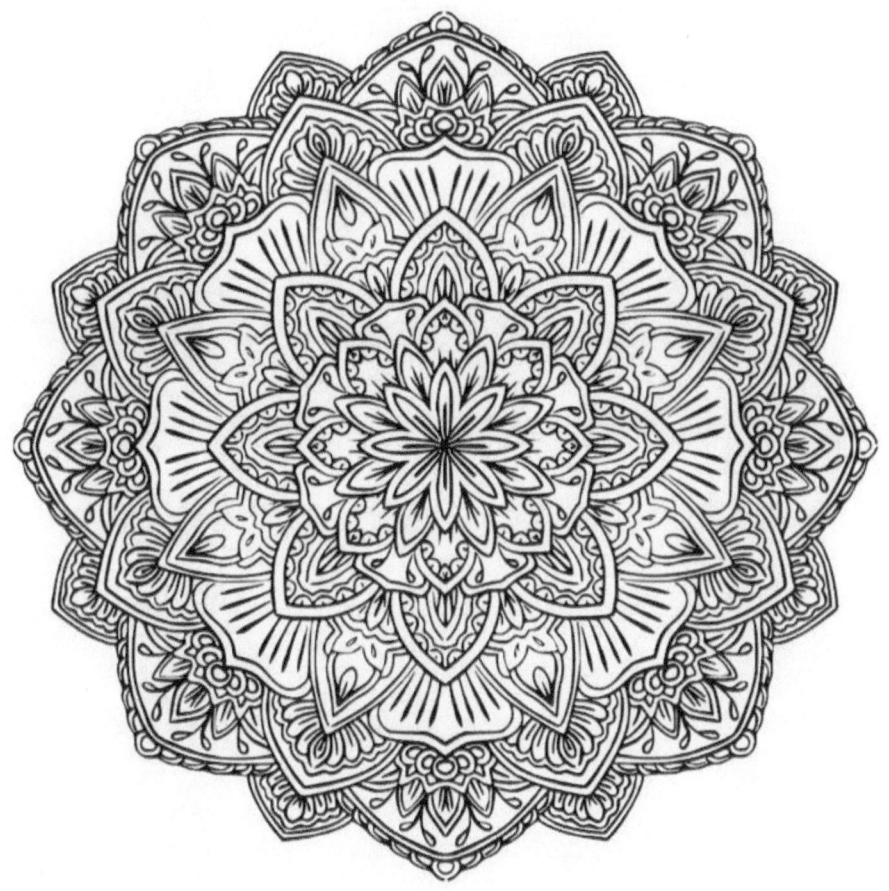

Mandala Coloring Book For Adult Lenka Sarkhelova

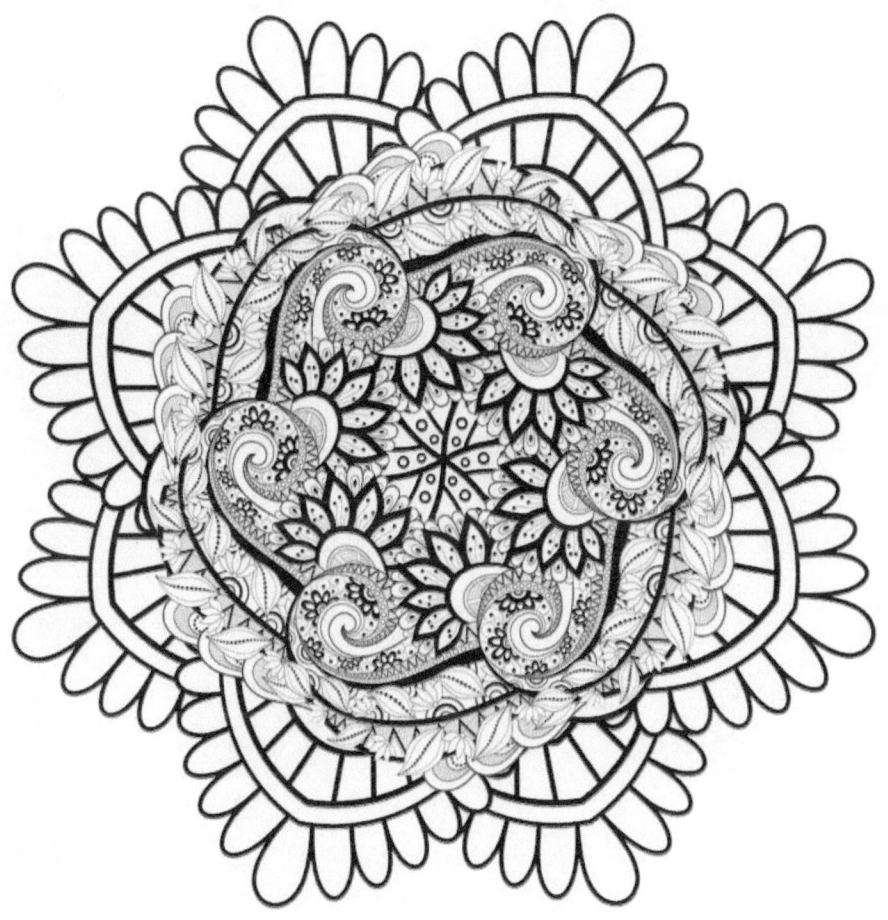

Mandala Coloring Book For Adult　　　　　　　　　　　Lenka Sarkhelova

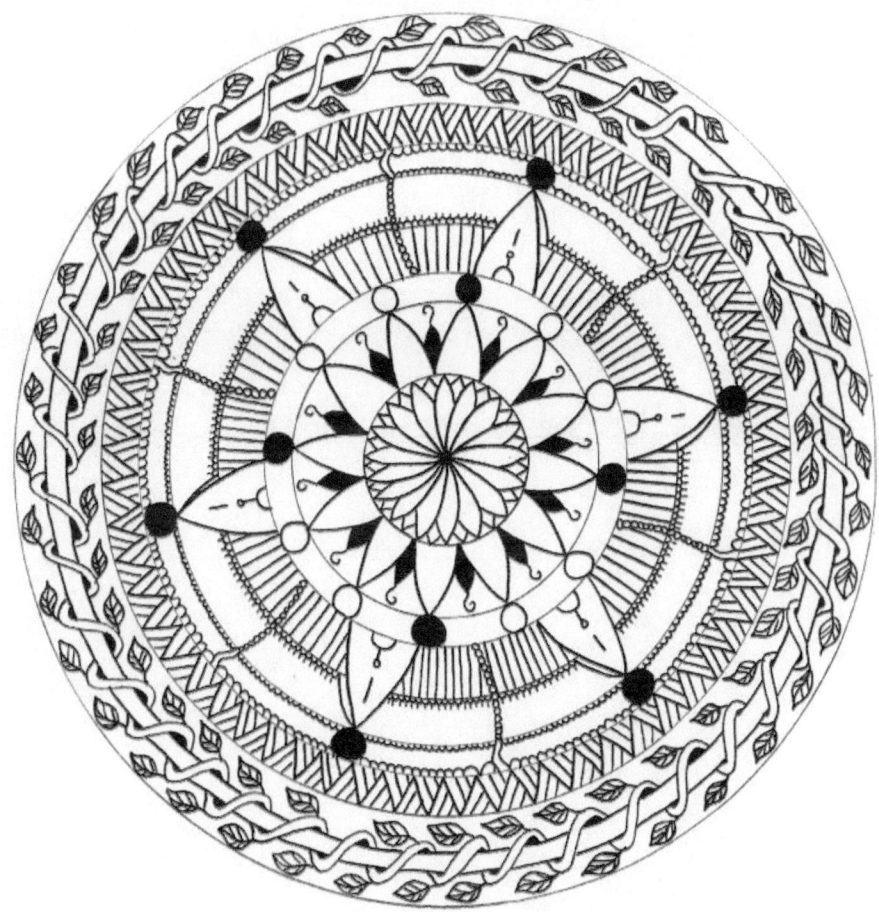

Mandala Coloring Book For Adult Lenka Sarkhelova

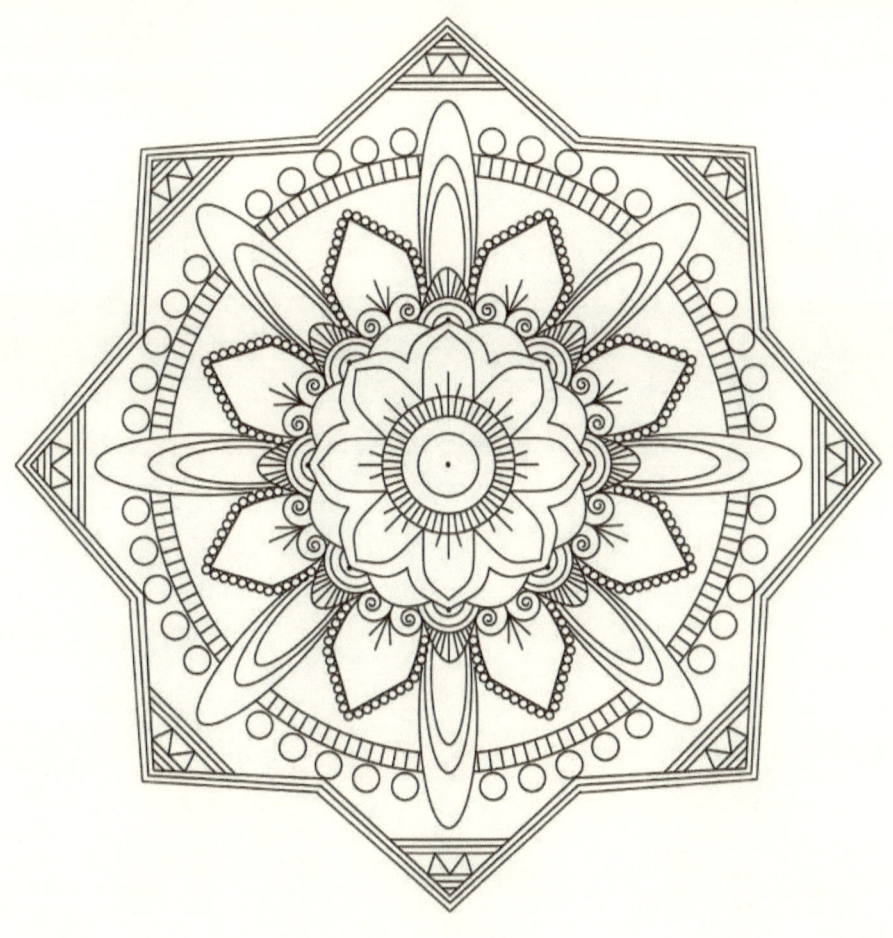

Mandala Coloring Book For Adult Lenka Sarkhelova

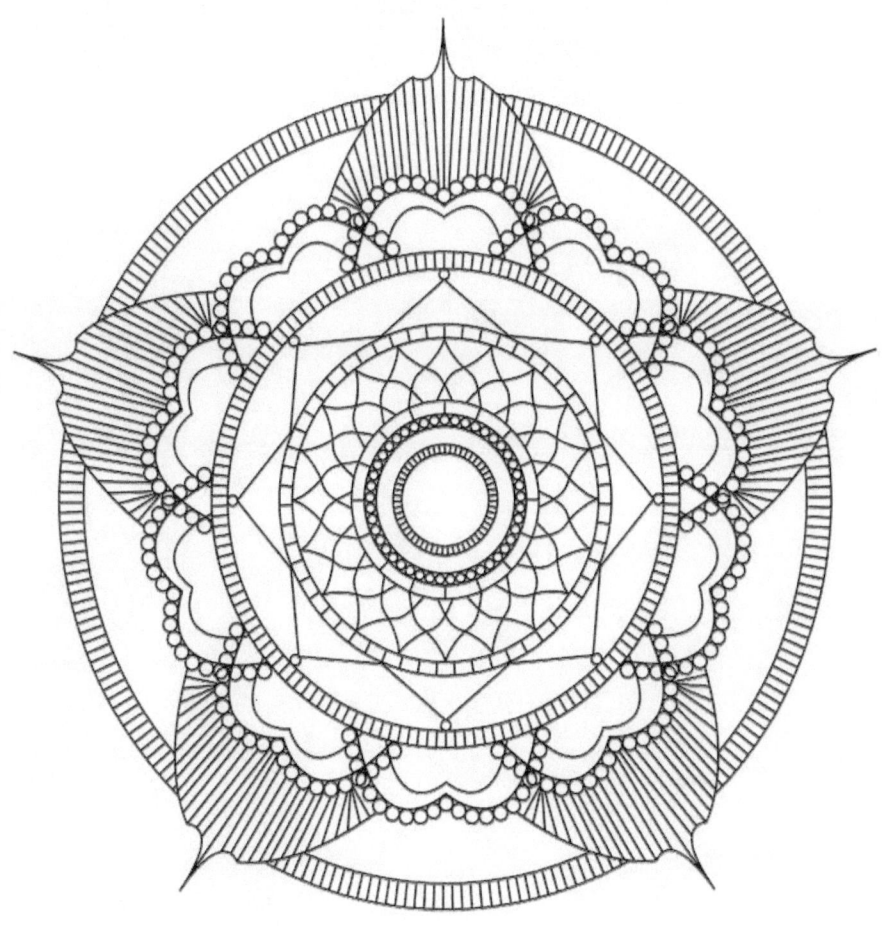

Mandala Coloring Book For Adult Lenka Sarkhelova

Mandala Coloring Book For Adult							Lenka Sarkhelova

Mandala Coloring Book For Adult Lenka Sarkhelova

Mandala Coloring Book For Adult Lenka Sarkhelova

www.ingramcontent.com/pod-product-compliance
Lightning Source LLC
Chambersburg PA
CBHW021418210526
45463CB00001B/425